U0153486

五百年來第一人

張大千

傳奇

王家誠

——著

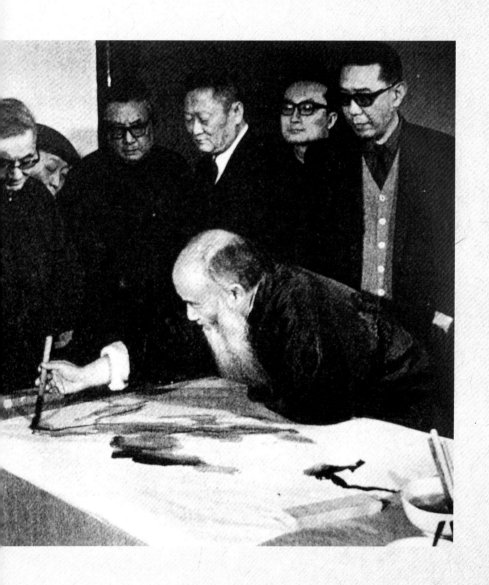

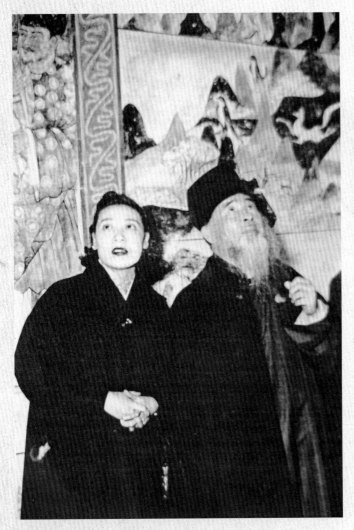

2	1

1. 民國48年冬，張大千在歷史博物館揮毫／何浩天先生提供
2. 民國48年冬，張大千返台，與夫人徐雯波參觀歷史博物館所製「敦煌石室」／何浩天先生提供

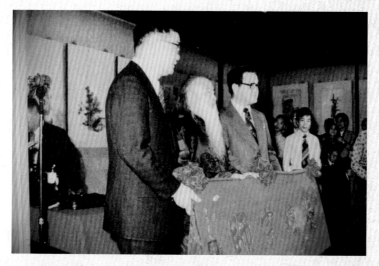

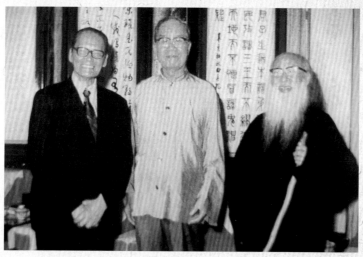

3
4

3. 民國65年2月14日，教育部長蔣彥士（右）在歷史博物館為張大千
 頒「藝壇宗師」匾額／何浩天先生提供
4. 民國66年6月，張大千、黃君璧（左）於台中舉行聯合畫展，與省
 主席謝東閔（中）合影

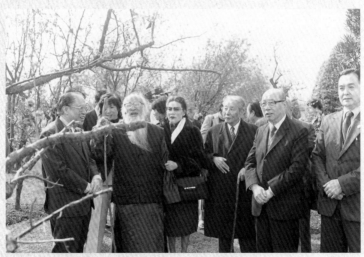

5	5.	民國68年12月22日，張大千伉儷、秦孝儀院長參觀陽明書屋
		／秦孝儀先生提供
6	6.	張大千伉儷與前總統嚴家淦先生（右二）、張群先生（右三）、及秦孝儀院長（左一），在中正紀念堂觀賞大千先生捐贈的梅樹
		／秦孝儀先生提供

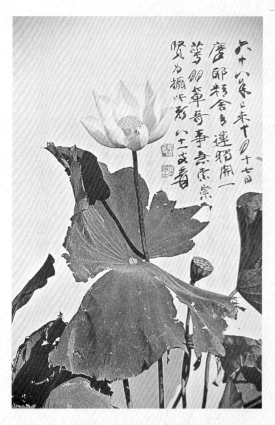

7. **祝賀旅日好友莊慕陵將軍六十大壽詩軸**／蘇繼光先生提供

8. **張大千題胡崇賢所攝「青蓮獨開」**／何浩天先生提供

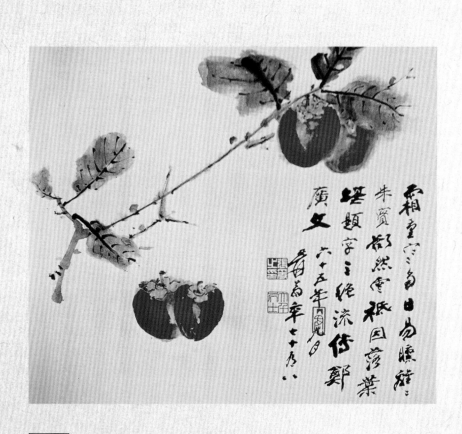

霜重寧容爲日爲隰雄
朱實粲然爰祇因幹葉
坐題字三絕流傳歇
廣文 六十五年丙辰日
晉爲辛七十爲八

9. **事事如意**／何浩天先生提供

9

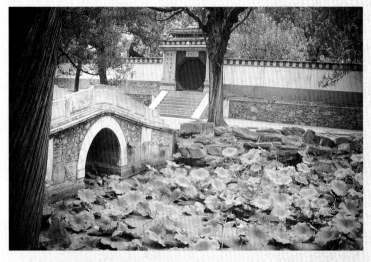

10	10. 抗戰勝利後至民國37年左右，張大千租住的頤和園養雲軒
11	11. 摩耶精舍後園之梅丘，張大千的骨灰埋葬其下／杜祿榮攝影・秦孝儀先生提供

特殊時代的傳奇人物（自序）

我國近代畫家中，少有像張大千這樣，知名度高、富傳奇性，也富爭議性。

少年時，做過為土匪寫勒贖肉票的「黑筆師爺」，不但幾為頭頭妹子招贅，並經落難的高人指點，學作一手好詩。繼而因青梅竹馬戀人、未婚妻之死，出家為僧，以法號「大千」留名後世。湊巧的是師爺、和尚都只做一百天。

他被家人送往日本學染織，想以此振興家業，反而於停留上海期間得拜名師學書畫，揚名海內外。此際他不但以書畫見知藝壇，更以造假字畫騙得

許多專家聞之色變，連大亨也找人追殺他，他不得不遠從北方聘請武師護家，並習武自保，最後又遠避他鄉。

二十一歲留鬚的他，五年後長髯垂胸，此後無論畫啖鬼的鍾馗或先輩大詩人蘇東坡，只須攬鏡自照，一概不必另請模特兒，而上海、朝鮮、北京、日本，杖履所至，都有紅粉知音，留下浪漫的故事。最後那位夫人，則整整少他三十歲，是他長女的初中同學。

在故國，黃山、華山、峨嵋、雁蕩……廣遊名山勝水之外，更居頤和園、網師園等天下名園。胸中丘壑從筆下源源而出。奇花異草、奇禽猛獸，使動植物園也望塵莫及。

民國三十八年後，攜眷浪跡天涯，港、日、印度、歐、美，足跡所至不僅名山勝水，更大興土木，廣造園林。其中巴西的八德園、美國加州的環碧庵及落葉歸根的台北外雙溪畔的摩耶精舍，均屬世界名園。

擘畫八德園的過程中，因撼動巨石，至視網膜出血，又誤於美國庸醫，

造成「獨具隻眼」、「一目了然」的憾事。

筆者於近六年期間，完成《畫壇奇才張大千》（即張大千傳），以翔實的筆法，寫其傳奇性的一生。又於浩瀚的書海中，擇其最富戲劇性的片片段段，以生動而真實的筆法，譜成單元故事，使這位特殊時代的傳奇人物，更能家喻戶曉，傳布人間。

特殊時代的傳奇人物（自序）

目錄

第一章

張大千的假畫風波

張少帥擺設鴻門宴

張大千製作假畫，始於由日本歸國在上海拜師學書期間。曾熙（農髯）、李瑞清（清道人）兩位遺老書家，又擅於石濤、八大畫法，為他奠定了石濤、八大繪畫的基礎。清道人之弟李筠庵，擅造古畫，授以技法，使他成為製造假畫的翹楚。

轟動一時的上海地皮大王程霖生巨幅石濤山水贋鼎，和名畫家、收藏家黃賓虹，以真石濤橫幅換大千假石濤事件，均發生於清道人和曾農髯晚年（清道人逝世於民國九年，曾氏於民國十九年謝世），使他得到「石濤專家」的稱號。

在民國十七年至二十年，大千又因假畫疑雲，遭另一位地皮大王遺黑道追殺，

張善子、大千兄弟先是請北方武師護院及教武以求自保，繼而攜眷到嘉善避禍。及至風聲稍緩，則將活動場地轉向蘇州、天津和北平，另尋出路。（注）

九一八事變後，東北少帥張學良率軍調入關內駐紮，先後擔任北平綏靖主任、北平軍分會代委員長等職。個性風流儒雅的他，常到琉璃廠逛古董店。蒐集古代法書名畫，尤其喜歡明代遺民畫家石濤的作品。

畫家張大千（爰）為了假畫風波，除習武自保、遷家避仇之外，並積極向北方畫壇尋求發展。在北平早期往往落腳長安客棧。

一天，長安客棧櫃檯電話鈴響，指名請滿臉鬍子的房客張大千接聽。來電的，竟是和他素昧平生的張少帥，大千不由得錯愕。

聽說少帥要親自接他吃飯，客棧掌櫃的和談生意的古董商紛紛議論起來。有的勸大千千萬當心，想想有沒有不小心開罪的地方；少帥可是現今北京城最有權勢的角色，說不定擺下的是「鴻門宴」！

常跑關外的古董商，特別壓低嗓門，天大祕密般地透露瀋陽大帥府「老虎廳」的故事：

張大帥（作霖）生前部屬楊宇霆和常槐蔭，暗中勾結日本，是力主投向中央，團結抗日的少帥的心腹之患。

他命親信邀楊、常兩人到帥府老虎廳作方城之戰。

落座奉茶後，少帥離席表示去取冰鎮西瓜饗客，接著就衝進六名衛士，每兩名衛士按住一人，另兩人立刻開槍將楊、常兩人擊斃。

故事聽得令人冷汗直流，這時一部轎車疾駛而至，身著戎裝的少帥在副官隨同下步入棧房。對大千自我介紹後，讓到車上，向城西的頤和園馳去。十八歲曾當過土匪師爺的大千，心下雖然有些忐忑，但暗暗察言觀色，倒也還沉得住氣。

車抵頤和園，副官下車觀看後回報頤和園飯莊今天沒有開門營業，少帥當即吩咐回城；並向大千表示歉意，委屈他同返官邸便餐。

020
張大千傳奇

進入警衛森嚴的「順承府」，廳中早已擺好筵席。大千心中明白，這是預先設好的鴻門宴，頤和園之行只是虛晃一招。放眼看看座上賓客，畫家陳半丁、徐燕孫，和他早有交手的經驗，存有心結。由於大千一首題畫的打油詩和繪畫主張，徐燕孫跟他打了一場誹謗官司，論藝筆戰更延續了好長一段時間。再看齊白石、周肇祥、于非闇，都夠得上是朋友。另外也有些素不相識的人。少帥竟然把大千請到主客的位置，有人不免感到驚詫。

「莫非少帥買到我的假畫，吃了大虧，才擺下這種陣仗？」大千心中暗忖：

「槍斃未必，一番折辱怕是在所難免。」

兩位打扮入時的夫人進場：據說一位是少帥夫人于鳳至，另一位是少帥的紅粉知音趙四小姐趙荻，大千轉思：《鴻門宴》戲中，虞姬並未上場，有兩位女主人在座，大概不會有太難堪的場面，因此，心裡寬鬆不少。

只聽少帥向佳賓介紹：

張大千的假畫風波

「這位朋友就是鼎鼎大名的仿石濤專家。大千先生，我的收藏中就有不少你的傑作。我們不打不相識，今後我們就是朋友了！乾杯！」

少帥寬宏豪邁的氣度，使緊張的氣氛頓時紓解，杯觥交錯中，大千心中的疑雲隨之消散，他和學良也從此成了終身不渝的好友。

原來，學良珍藏的名畫，多已隨故鄉淪陷落入日人之手，內心的痛惜可想而知。到了北平不僅人文薈萃，也是古董、文物集聚之地，使雅好藝術品的他一時如入寶山，時常到琉璃廠一帶尋寶，買到不少心儀已久的石濤和八大山人的墨蹟。有人告訴他，近年活躍在平津一帶的張大千，大量拋出石濤假畫，不可不防；少帥忙請專家鑑定，果見大千贋品參雜其間。初時，他不免憤怒，逐漸卻轉變成對傳為黑猿轉世，又當過土匪師爺、敢在高僧面前自稱活佛的大千，充滿了好奇。

結交之後，兩人友情日篤，但也發生過「橫刀奪畫」的趣事。喜歡逛琉璃廠發掘古代真蹟的二張，先由大千發現一幅新羅山人華喦的「紅梅圖」。精於花鳥的華

畵，深受大千崇拜的李龍眠、憚壽平和石濤的影響。大千把畫看了又看，愛不忍

釋，無奈身邊未帶現金，與店主相約次日遣人送畫到寓所，一手交錢一手交畫。第

二天苦候多時的大千，只見一位空手前來賠不是致歉意的店夥，據說前一天他離開

店後，「紅梅圖」即被輕車簡從的張少帥以近雙倍的價錢買去，大千聽了只能徒呼

負負，自嘆無緣。

民國二十四年深秋，張大千偕三夫人楊宛君遠遊華山，順路往訪已調職西安官

拜上將的張少帥，他應請連夜揮灑成一幅華山山水。回北平後猶覺未足，乃精心繪

製「黃山九龍瀑」寄贈少帥。不意竟成為兩位好友長期分離前的紀念。

這幅狹長的青綠山水，遠景雙峰壁立如削，相連處一條瀑布從中流出，經過層

層轉折，彷彿天梯般垂降到近處的千年古松後，逼人的寒氣，從古松的枝葉間撲面

而來。遠瀑近松之間，巉巖挺立，巖間房舍草亭分布上下，應是觀瀑勝地。大千自

題：

天紳亭望天垂紳，智如亭見智慧水，風捲泉分九疊飛，如龍各自從潭起。

黃山九龍瀑布，以大滌子法寫奉漢卿先生方家博教。

<div align="right">乙亥十一月大千張爰</div>

令人意想不到的是。第二年冬天，就發生西安兵變事件，張學良把一度被他扣押的蔣委員長送返南京後，即遭長達近三十年的軟禁。待兩人在台灣重逢時，皆成白髮蒼蒼的老人。「黃山九龍瀑」重展大千面前時，回憶北平和西安的種種，恍如隔世。

在台重逢後的少帥，於大千離台時，依依惜別，以一件「薄禮」贈行，囑大千回到巴西後，再行開視。而性急的大千在東京機場休息時就急不可待開了封，赫然是睽違了三十年的華嵒「紅梅圖」，附學良親筆函一封：

三十年前，弟在北平畫商處偶見此圖，極喜愛，遂強行購去……現三十年

過去，此畫伴我許多歲月，每見此畫，弟便不能不念及兄，不能不自責，兄或

早已忘卻此事，然弟卻不忘記，每每轉側不安。這次蒙兄來台問候，甚是感

愧。現趁此機會，將此畫呈上，以意明珠歸舊主，寶刀佩壯士矣！請笑納，並

望恕罪。

注：見《幼獅文藝》二〇〇五年九月號，頁一二一，王家誠撰〈假作真時真亦假——

——張大千假畫奇譚〉。

陳半丁的「鎮山之寶」

大千與「鴻門宴」中另一位座客陳年（半丁）結怨，起於他民國十四年冬天的北遊。陳半丁是金石派大師吳昌碩的學生，任教於北平藝專。善鑑定、富收藏，他筆下的梅花，在北方藝壇極負盛名。

在畫家周肇祥為大千舉行的洗塵宴上，主人極力推崇大千石濤畫法的造詣時，陳半丁即席宣稱近日藏有石濤山水畫冊，明日設宴共賞，務請在座方家光臨。

約定晚上六時晚餐的時間未到，大千就在周氏陪同下坐黃包車來到陳府。半丁以多數客人未到為由，請大千少安勿躁，等客人到齊看畫不遲。大千只好坐在客廳

枯候。待華燈既上，客人到了八九成，半丁才命僕人到鄰室端來畫箱，鄭重取出裝潢精緻的石濤畫冊；單是日本名鑑定家內藤虎題寫的「金陵勝景」四字，便使眾賓客屏息以待。大千不顧在場人士的側目，擠上前去，動手翻閱，隨即放下，說：

「這個畫冊是我三年前畫的！」

此言一出，舉座譁然，陳半丁臉色更是紅一陣青一陣，問他有何憑據？大千不慌不忙，把每一幅的內容、題跋、圖章說得一清二楚，使興沖沖的名畫欣賞雅集，鬧得不歡而散。

張大千的假畫風波

挑戰金石考據大師羅振玉

在平、津兩地，誤藏大千贗作，並被他當面揭穿的尚有著作等身的名書家、收藏家及考古學家羅振玉（叔言、雪堂）。羅歷任學部參事兼京都大學堂農科監督等職。民國十幾年，清遜帝溥儀被逐出宮，在天津受日本人庇護時期，這位和日人有深厚交情的學者，常伴隨在遜帝左右。

大千得知此老雅好石濤、八大書畫；尤其喜歡兩人的小畫，便想投其所好，他告訴傳記作者謝家孝：

「其次，我又探聽出來羅振玉的生肖屬虎，於是我就以石濤筆法畫了幾幅四方

的炕頭畫（按：指臥室掛的小畫），其中包括一幅羅振玉的生肖老虎……」

這些誘餌轉到羅氏眼前，果然愛不釋手，立加珍藏，並大宴同好，奇畫共賞。

有了陳半丁的教訓，這次大千在佳賓散後才忍不住告訴羅氏：

「羅老師，我看這幾幅畫有些靠不住吧？」

一聽後生小子膽敢挑戰其權威性，羅振玉不由得大怒，斥為無知。及至大千說出真相後，向以金石書畫鑑賞權威自居的羅氏，早已怒不可遏。

其後，大千得知羅振玉請人物色石濤山水八屏以配八大山人的書屏時，又暗中造假，偽託是上海故宅的新發現，放風聲使振玉自動吞餌。計成之後再告訴羅氏：

「老師息怒，這八幅畫稿與圖章都帶來了，請您老鑑定。」

羅氏見了「真章實據」，知道又落入大千的陷阱，不禁默然。大千則帶著勝利的戰果，到處傳揚，所以有人指責他造假畫，非只圖利，更藉以揚名立萬。

「天下第一梁風子」的「睡猿圖」

「睡猿圖」是張大千三十三、四歲所造的假畫，瞞過了許多當代的名家，幾經轉手後，成為美國美術館的珍藏，在他過世後的遺作展中，以「贗鼎」的身分公諸於世，引起轟動和討論。

探討他假造「睡猿圖」的遠因：可能是大千出生前夕，母親曾友貞夢見老者貽贈黑猿，黑猿轉世之說不脛而走。長大後，老師曾農髯為他取名「爰」，爰與猿、蝯通，所以他有時寫成「張蝯」。他不但愛猿、飼猿，更深諳長臂猿的性情和神態。

其後遊學日本，在博物館裡，見到藏品中有南宋梁楷（瘋子、風子）和僧侶畫家法常（牧溪）的畫作，筆墨簡淡，造形奇特，大為欣賞，曾加以臨摹。

民國二十幾年，居住蘇州網師園，活躍於大江南北的張大千，在荷塘水榭，鳥聲鳴囀中，追憶留日時所見牧溪「睡猿圖」，精心仿作後，落款「梁楷」；免得讓人聯想到牧溪和尚。

畫中的長臂猿趴在大石上蒙眼沉睡，身後三數枝墨竹，筆墨灑脫，流露出一種自然的野趣。

他不但依宋人落款習慣，把「梁楷」兩字草書在石旁不顯眼的地方，又在上方偏左處，加上南宋名收藏家廖瑩中的題跋：「梁風子睡猿圖神品。」

包立民在《張大千藝術圈》中指出：大千自刻的廖氏印信，現仍由其弟子劉力上珍藏。

心思周密的大千，除了請名匠周龍昌「作舊」成七百多年前的古物，並親自帶

到天津，囑古董商前往上海兜售。

曾斥大千為「野狐禪」的吳湖帆，是前湖南巡撫吳大澂（愙齋）的族孫，世代藏家，更精鑑賞，見「睡猿圖」大為驚奇，以一萬銀元高價購藏。

大千網師園的鄰友葉恭綽（其姪葉公超，遷台後任外交部長），書畫俱優，更兼鑑定精準，收藏豐富，活躍於蘇滬兩地。湖帆邀賞「睡猿圖」時，恭綽讚嘆不置，為題引首：

天下第一梁風子

恭綽為湖帆題

故事發展之一是，後來湖帆也發覺可能出自大千贗作，乃以十萬日幣，把這燙手山芋賣給日本古董商。

故事發展之二是，此畫不知何時轉歸檀香山美術館收藏。畫的左側，多了吳湖

帆題的長跋。

跋中首先介紹這幅稀有的墨蹟，為歷代故家祕藏，所以未顯於世。一度為其先人寶藏，後來淪落到市肆之中，他才得以重金收藏。流轉過程，略見於跋尾：

光緒壬辰（按：八年）先愙齋養疴臨安得之，後定興相國鹿文端公撫吳，轉歸鹿氏。不知何故，流落都市，余乃以千金駿馬、百琲明珠之價易歸也。

己亥春吳湖帆藏

如果說這是吳湖帆有意誑世，為抬高假畫身價作此長跋，似乎不會錯得這樣離譜：

「己亥」為光緒二十五年，吳大澂仍然在世，二十八年始歸道山；何得稱為「先愙齋」？吳湖帆出生於光緒二十年，「己亥」時年方六歲，能識重寶於都市之

中，豈非神童？因此推測書長跋於「睡猿圖」側者，可能另有其人。

民國八十年，「睡猿圖」出現在華盛頓沙可樂美術館舉辦的「張大千回顧展」。主辦者別開生面地，另闢由公私收藏者借來的七件張大千所造的假畫，跟張大千各期創作，作一番排比觀察。

七件中，除借自檀香山美術館的「天下第一梁風子」「睡猿圖」外，還有一幅向私人借展，筆墨布局相似的「睡猿圖」，詩塘有舊王孫溥心畬的題跋：

梁風子睡猿眞蹟神品，大風堂藏品第一。

心畬題

後繫一詩：

剪剪西風雨似絲，寒霜凋盡歲寒枝；

青猿睡起應悲嘯，已是藤枯樹倒時。

倘若溥跋為眞，顯示大千「睡猿圖」亦瞞過了閱遍北平故宮重寶的舊王孫法眼。

倘若溥跋為眞，從詩境推測，時間可能在民國二十六年冬天。那時心畬仍居恭王府萃錦園中。他曾以「樹倒藤枯」，表現「陵谷之變」的悲愴；對他而言，北平陷日無異是第二度「陵谷之變」，是「國破山河在」的悲痛心情的抒發。

主辦者為了找出「睡猿圖」的源頭，據說曾親訪日本福岡美術館拍下牧溪「睡猿圖」，在回顧展場，和兩幅大千偽作的「梁楷睡猿圖」一併展出，顯示大千偽作，其來有自。

張大千生前轟動一時的「遺作展」

成名後的張大千，畫展作品往往訂購一空，畫價也凌駕當代藝壇。漸漸自行收斂，假畫事件日鮮，假造大千作品的人，反倒像雨後春筍一般，贗鼎充斥繪畫市場。

民國二十七年喧騰一時的上海「張大千遺作展」，就是一例。

民國二十六年七月七日，日軍發動蘆溝橋事變，華北情勢危急，全面戰爭一觸即發。當時身在上海的大千，因三夫人楊宛君、和二夫人黃凝素所生的三個男孩，以及二十四大箱珍貴的古代書畫都留在北平頤和園的聽鸝館中，他搭火車趕赴北平接眷、取書畫，因此陷於日本憲兵隊和特務的掌握之中。

他們施展各種威迫利誘的手段，逼這位名滿中外的畫家和日人合作：指控他侮辱皇軍，因為他對友人提及日軍在頤和園一帶姦淫劫掠的暴行。請他做敵人占領下的北平藝專校長，他不得已僅接了主任教授的聘書。要他獻出所藏石濤、八大的眞蹟，他推說畫在上海，得先放妻子宛君帶孩子到上海去取：大千暗囑宛君，千萬別返回北平，在上海等他設法團聚，再同往抗戰的大後方——重慶。

無論他被日本憲兵扣押調查「汙辱皇軍」事件，他被迫接下主任教授聘書，都在同屬淪陷區的上海，掀起一陣陣波瀾，有的說他已被日本人槍斃，又傳說他落水當了漢奸。直到他拿到友人寄給他有人在上海舉辦「張大千遺作展」時，他趁機告訴日人，為免皇軍沾上殺書畫家的惡名，他得親自到上海開個展，澄清事實，並取回所藏石濤和八大的眞蹟。終於，日人發給他往返一個月的通行證；對被困一年多的大千而言，無異是蛟龍入海，猛虎歸山。

舉辦上海「張大千遺作展」的，竟是他得意的弟子胡若思。若思父親是位名裱

匠。論及作假、裝裱，應該是家學淵源。

胡若思年方九歲就拜在大千門下。聰明伶俐，有「神童」之譽，為大千的「開門弟子」。十四歲便隨大千到日本開畫展，同門稱羨不已。若思聽說大千已被日人槍斃，熟知大千每次展出百幅畫的習慣，他連忙趕出百幅「張老師遺作」，開起畫展來。展場人潮擁擠，作品很快被訂一空。

大千離北平同時，暗託德國友人到頤和園聽鸝館，將祕藏的二十四箱古畫，託運到上海租界區。由於德、日、義三國的友好關係，所以未遭盤查和刁難，順利運達。到達上海後的大千，藏匿不出，暗以電話與先期抵達的楊宛君聯絡，等紅粉知己李秋君代辦好赴港手續，便與家眷帶著二十四箱藏畫搭輪船上路，並平安轉抵大後方——重慶，隱居於灌縣的青城山上。

得知大千平安脫離虎口的上海門生，對胡若思擅造老師假畫，發「遺作展」的不義之財，頗為不齒，公議把他逐出大風堂門牆。因此《大風堂同門錄》中，不見

這位「神童」之名。倒是晚年的張大千提起此事，告訴為他寫傳的謝家孝：

「此人叫胡儼，胡若思，有點本領。後來在中共下面吃香得很，中共拍的紹興戲梁祝片，所有繪景都是他的作品，雖說他品德不端，但那一次不僅不怪他，反而感謝哩，否則我脫不了身！」

民國四十二年春，大千到美國旅遊，在友人陪同下，參觀以收藏中國畫著名的波士頓美術博物館，在眾多的中國名蹟中，居然發現一幅款署張大千的山水畫贋品，大千慨然以稍前所憶寫的青衣、岷江山水，贈送該館。民國五十七年，也是春天，大千由台赴日，為福岡書道會長原田，鑑定一批文革期間從大陸流出的中國書畫，可謂十有九贋。其中二十餘幅「張大千作品」，僅有一件是他早年真作，由此可見流傳大千假畫的一斑。

天津張大千藝術研究院研究員邢捷，以十年研究著成《張大千書畫鑑定》，從各方面分析大千作品特徵，兼供辨偽之用。

「文會圖」與張大千假畫的析評

民國七十一年，場景轉到台北外雙溪的摩耶精舍。

老病纏身的大千，正抱病揮灑他此生最後的一幅大畫「廬山圖」。香港友人寄來素負盛名的蘇富比拍賣公司的新目錄。封面上赫然是他的「文會圖」。他不解何以深藏家中，從未公開展出的畫竟然會遭到仿冒？

抗戰末期，他攜眷住在成都，授徒、作畫，並整理從敦煌莫高窟攜回的壁畫臨摹品。

小他三十歲的少女徐鴻賓（後改名雯波），據說是大千長女心瑞的同學，常和

幾位友伴隨心瑞到畫室中看大千畫畫，聽他講述歷代藝林故事。她們紛紛拜大千為師時，獨雯波被婉拒，當時她心中不免幽怨，所幸他依舊鼓勵她每天到大風堂看他揮毫，對她更形親切；事後大千向朋友解釋：按大風堂規矩，一旦定了「師生名分」，就不能再發展男女感情，他拒絕雯波拜師，是別有深意。

某日，日本飛機轟炸成都，大千畫室附近沒有防空洞可以避難，雯波趁機建議大千，她寄住的姑母家有大防空洞，何不到姑母家避難、作畫？

此後，無論有沒有日機來襲，大千都去避難，頗受雯波姑母的歡迎。描寫文人詩酒雅集，景物繁複，仕女眾多的「文會圖」，就是在雯波陪伴下，精雕細琢的產物。只是，直到日本投降，大千娶雯波為「四夫人」，「文會圖」仍然是幅未完成的傑作。

大陸易幟，兩人相偕遠走天涯。大千在巴西八德園中翻檢箱篋，找出這幅畫，才在上面題款：

「文會圖。歷十五年未能完成，今者目益眊矣，題付雯波守之。

「文會圖」，是他跟雯波的定情畫，祕藏箱篋之中，轉眼已有三十五、六年的歲月，而他已是八十四歲老翁。為了澄清「文會圖」的雙胞案，他請雯波和小女兒心聲，找出原圖和拍賣目錄的「文會圖」，在媒體記者的鎂光燈和錄影下，加以分析比較。

兩畫背景相同，其中的椿樹和開著紅花的芭蕉，是雯波姑母後園中的景物，如今大概只有在夢中追憶。題跋不同，但畫中各個人物的布局動態幾乎完全一樣。大千指著畫裡主要人物表示，畫仕女不僅是形象和動態，人物性格的刻畫更為重要，請大家多從人物個性表現上加以比較，不難判斷作品的真偽。

當記者追問是何人造此假畫時，他含蓄地表示：只記得曾被一位弟子借去臨摹

一次。再問借者是誰？

「不知道。」他以一貫的寬容態度面對偽造他的假畫。

蘇富比公司見到新聞報導，主動地收回目錄，並向大千和客戶表達歉意。

對大千出神入化的造假畫功夫，令人難測的推銷伎倆，藝林之中評論不一。

較寬容的看法，認為恃才傲物，遊戲人間，並有向藝術權威挑戰的意味，似乎無傷大雅；加以購藏者多為附庸風雅之徒，雖狡獪騙取其財亦不為傷廉。

民國十四年，張氏兄弟所經營的輪船公司旗下輪船，在長江與軍船相撞並沉沒，家產多被抄沒。與人共營的公司又遭到合夥人掏空，家道頓時中落。一向蒐藏古畫不遺餘力的大千，加上沉重的家庭負擔，不得不設法賺錢。因此對製售假畫，有些人多少抱持同情的態度。

也有人認為，造假畫騙錢，無論以何種理由，均屬道德上的缺陷。大千友人南宮搏就指出：「至於造作贗品一事，肯定是汙點，比『白璧之玷』嚴重得多……」

又說：「社會對大千已非常優容，由於大千本身在藝術上高峰的成就，人們不忍再予以苛責。」

《張大千藝術圈》中，有關張大千做假畫的故事著墨頗多。作者包立民談及：

大千往往以假畫營利後，又當眾說穿來折辱對方，是既「圖利」又「求名」的作為，影響文化發展的後遺症很大：

「張大千做假畫，可以瞞過一時，但不能瞞過一世，瞞過天下藝林高手。他做不少假畫，目前已在世界各大博物館裡逐漸曝光了，更何況現在人人平等的職業道德面前，不管是誰做的假畫，作假的動機如何？（尤其以營利為目的作假）它首先應當受到道德輿論的譴責，而不要津津樂道，當作美談。」（注）

注：本文資料綜據：李永翹著《張大千全傳》、謝家孝著《張大千傳》、黃天才著《五百年來一大千》、包立民著《張大千藝術圈》，及剪報、雜誌多種。

假作真時真亦假

——以真石濤易假石濤的黃賓虹

回溯張大千造假畫的歷史，要從民國八、九年間，他到上海拜師時算起。

曾熙（農髯）和李瑞清（清道人），都是著名的清朝遺老書畫家，農髯同時擅作石濤山水，清道人又雅嗜八大花卉，均使大千終身受益。清道人之弟李筠庵，造假畫的技術高超，大千分別稱他們「大老師」、「二老師」和「三老師」

民國八年，大千先投拜農髯門下，不久因未婚妻之死，出家做了三個多月和尚。還俗後一面繼續跟曾氏學書畫，在曾氏推薦下，讓大千拜其好友清道人為師，遺憾的是半年後清道人即歸道山。大千轟動上海以假畫騙大亨程霖生的故事，起於

清道人的書齋中。

上海大亨程霖生爲了附庸風雅，蒐集古書畫，不惜一擲千金。當他見到清道人懸於齋壁的一幅石濤山水，驚爲奇珍異寶，懇請清道人割愛。清道人想說是門生大千的遊戲筆墨，又怕傷了大亨的面子，只好含糊其辭。霖生財大氣粗，見清道人並未堅拒，也就把畫捲攜而去。並對這種巧取豪奪的手法自鳴得意，隨後遣人送來七百金爲酬。

以七百金易取大千假畫，使清道人深感過意不去，便找出一幅約值七百金的古畫，命大千送往程公館，暗加補償。

豪華的宅院，一呼百諾、僕從如雲的氣勢，使大千彷彿走進了金穴銀山，頓時心生一計。他建議程氏，上海藏家無數，須得出奇制勝，獨樹一幟才行。比如設「石濤廳」，專收石濤上人的墨寶，久而久之在收藏家中自然別創一格。霖生聽了茅塞頓開，把大千視爲知音同好。

大千暗暗打量大廳牆壁高度，歸後買到一幅兩丈四尺長的舊紙，埋首繪製難得一見的巨幅「石濤山水」。

一日，某古董商人挾著畫匣進入程公館，一幅兩丈半左右的巨幅山水，正是程霖生企盼的「千里馬」。比比大廳的高度，畫和素壁配合得彷彿天造地設。古董商開價合理，但程氏不管如何稱心如意，一定要識廣善鑑的新友大千鑑定後，才行珍藏。

想不到應邀前來的大千，稍一過目，就指出巨幅石濤的許多瑕疵。經大千冷水一潑，程霖生自己也看出了不少毛病，揮揮手，滿面尷尬的古董商無奈地把畫捲起悻悻然離去。

事隔數日，古董商重臨程府，告訴霖生，張大千自認一時看走了眼，前日的石濤巨幅，實屬真蹟，他以四千五百金收爲鎮山之寶。霖生聽了大爲震怒，聲言要古董商周旋，他願以萬金之價從大千手中把畫買回，今後不許張大千跨進程某家宅一

步。

其後，程霖生家道破敗。大千得意地告訴友人，程氏所藏石濤三百幅中，有七成是大千所作之贗品，其中一些石濤真蹟，倒是被他收購下來。

張大千以假石濤換取名鑑藏家黃賓虹的真石濤，也奪取了黃氏「石濤專家」的光環，是民國十九年秋天的事。

此一轟動上海藝林的奇譚，見於大千友人朱省齋的記述，大千也對他的傳記作者謝家孝「夫子自道」過。

友人貽贈石濤山水橫披一幅，農髯愛不釋手，心想找另一幅石濤橫幅，裝裱成一個長卷，豈不更妙？大千三老師李筠庵記起，黃賓虹正好有這樣一幅；但任憑農髯一再相求，賓虹堅不肯讓。

心生不平的大千，為了替恩師出口氣，埋首臨摹一幅石濤長卷的局部，題上：

「自云荊關一隻眼」的句子，把自己兩方木章的字劈開，湊成石濤常用的印文「阿

048
張大千傳奇

長」兩字鈐在畫上，筆墨蒼古，畫經作舊，自覺天衣無縫，呈請農髯指教。

至此，故事有了不同說法，朱省齋記述：

「翌日，賓虹以事訪農髯，在案頭適見此畫，大爲讚賞，並一再堅求，願以他所藏石濤山水相易，農髯不便告以實情，只好勉允所請，於是皆大歡喜。」

年近古稀的大千由海外返台時，對謝家孝則有另一種說法：他本想借臨黃賓虹那幅石濤，但黃氏對當時後生小子的他未假辭色。大千心生怨懟，才設下此計，採取姜子牙釣魚願者上鉤的策略。

大千敘述賓虹訪農髯的一幕，簡單幾句話中，轉了好幾個彎。似乎有意爲農髯開脫，以免累及師門，遭致清議；他描述黃氏驚見他仿作石濤後的情景：

「黃賓虹先生即問曾師這畫是誰的？我們曾老師當時『大概』未說清楚，只說這畫是他的學生張某人的，『或許』未說明是張某仿石濤的習作，『或許』黃老師一心以爲是石濤的精品，根本未想到也不相信後生小輩中有誰能仿如此逼真的石濤

贗品，黃先生即說他要收購這幅畫。曾老師後來就要我去看黃先生，讓我們直接去談。」

趨謁黃賓虹的大千，為了自我炫耀他仿石濤的功力，不忘向黃氏套話：

「至此我也難免頗為得意，見到黃賓虹先生時，我就請教他何以特別欣賞這幅手卷？這位老前輩老氣橫秋地說：『這一幅石濤，乃其平生精心之作，非識者不能辨也。』」

當大千以他的假石濤換到賓虹的真石濤時，一向被藝壇尊稱為「石濤專家」的賓虹，其權威性已徹底地動搖，更何況年輕氣盛的大千，不時在友人面前宣揚。所幸黃氏性情寬厚，不與計較，其後和張氏兄弟隔鄰而居，成為好友。

兩年後——民國十七年，張大千的繪畫漸獲肯定，造假畫的聲望也日隆之際，遭遇到上海某地皮大王的糾葛，不僅使大千和家人陷於險境，也大幅改變了大千兄弟藝術活動的天地。

這只能算是一樁真相始終未明的「懸案」，不像某些假畫事件，大千甚至以誇大的語調自承其事。

那位附庸風雅的地皮商人，請以善鑑馳名的大千為他的石濤墨寶一辨真偽。經過大千多日的研究考據，坦然相告，所藏實為贗鼎。地皮商不願採信，並指可能大千藉考據之名，擅製一幅假畫還他，於是調遣黑道兄弟，企圖對大千和家人不利。

大千之兄善子特別從北方聘請一位武師保（一說姓包）鼎到上海法國租界護院及保鑣，兼教張氏兄弟和幾位弟子拳腳與劍術。但一位武師如何能保護得面面俱到？大千問計於浙江嘉善籍的古董商陳氏父子。陳氏自薦不妨租住其嘉善南門裡瓶山街的「來青堂」暫避鋒頭。

嘉興風景好，人情味濃，適合住家及創作，不遠的魏塘，有元代大畫家吳鎮（梅花道人）的梅花庵和吳鎮墓園，是著名的古蹟，風景更是秀麗，大千常到魏塘小住。淞滬一帶的友人，也來此和大千詩酒唱和，倒有樂不思蜀的意味。四、五年

後，友人邀請他們到蘇州名園——「網師園」居住，而此際在上海的緊張形勢，也逐漸緩和下來。因此，張氏兄弟往來於蘇滬平津等地，才告別嘉善和魏塘那段充滿詩情畫意的避禍隱居日子。

第二章

將軍斷手——張大千的冤抑

無垠的沙漠，夏日白晝酷熱難當，入夜後氣溫驟降，奇寒刺骨，旅人像某些野獸般的畫伏夜行。

月光下，依稀可見散散落落的動物骨骸，耳聞遠方狼群的嗥聲，令人毛骨悚然。

四十二、三歲的張大千，曾經兩次出發遠征，橫渡沙漠，到敦煌千佛洞臨摹壁畫；千佛洞又稱「莫高窟」，依鳴沙山壁鑿窟，塑佛畫壁。兩年半的苦行，使大千深深體會到〈涼州詞〉的蒼涼，和人世的無常。

葡萄美酒夜光杯，欲飲琵琶馬上催，

醉臥沙場君莫笑，古來征戰幾人回。

——王翰‧涼州詞

民國二十九年首次遠征途中，由於二兄畫虎名家張善子病逝重慶，加以隨行的

長子心亮病重，而半途折返。

第二年春夏之交，重整裝備，帶著次子心智、二夫人楊宛君和助手上路。

沉重的行李，加上各種繪畫及照相器材；行進間，既要防備馬賊搶劫殺人，又要提防夜裡出沒的狼群。有些城鎮，常年在風沙之中，街頭看不見街尾；也有的村落，井水只能供牲口飲用，增添補給也成了難題。

及至距莫高窟不遠的古廟前，手電筒照見兩座荒墳前簡陋的木椿，心中的涼意，驀然罩上一行人的臉上；墓中埋葬的，是兩名中原旅客被狼群撕扯剩的殘骸。

居住莫高窟古寺，臨摹北魏、隋、唐壁畫的兩年半時光，張大千除了忍受夏秋的風沙烈日，初春和冬季的嚴寒，耳中所聽到的，不過是大泉河水的嗚咽、寒風吹颳河畔白楊林的呼嘯。

但，更難忍受的，是外界對他的謠言中傷。

據說，造謠者是因未能滿足索畫的需求；而某專員，因要求大千在所贈花鳥畫

將軍斷手

中補筆遭拒，惱羞成怒，更弄得大千幾乎身敗名裂。專員的權勢，不僅影響部分媒體和情治人員的種種刁難，更使當時重慶某些中央官員，對大千展開撻伐和干預。

他無意間發掘到的將軍斷手，經中傷者一番渲染，使楊宛君也捲入漩渦。

民國三十年夏，大千到莫高窟未久。

一日，他從洞內臨摹壁畫出來，面頰、鬍鬚和衣服沾得五顏六色，大千與子弟坐在洞口沙磧上，討論進一步的工作，吃宛君送上來的哈密瓜。

透過斷崖前的白楊樹梢，遠在東方的三危山影，由入洞前的青紫色，轉成金黃。

吃完甜美的哈密瓜，正要燃燭入洞再畫時，苦於無水洗去手上的瓜汁，大千只好像心智和弟子那樣，從洞口抓取沙子來擦手。突然他感到手下碰觸到某種異物，拿過鏟子扒開積沙，底下竟出現一個麻袋。袋中一個被削去頭蓋骨的骷髏頭、一隻砍斷了的左手，連手背的脈絡都清晰可辨，另有一隻右手的拇指：看來都已石化，

顯然是遠古的遺骸。

在這多事的邊疆古戰場中，死亡的悲劇，恐怕隨時都會上演；但，削頭、斷手、剁指，這死者的遭遇，何等慘烈！

驚悚、猜測，大千隨後在顱骨下，發現一個凝結著血液的紙卷。他把這些化石，帶回居住的崖畔「上寺」，用水浸泡紙卷。兩天後化開看時，發現是幅一千兩百三十餘年前朝頒墨敕；或稱「告身」。上載受文者年分、官銜，記述事由和內容的任命狀。

從告身的記述，大千腦中拼湊成一個古老的圖像。

唐中宗景龍年間（七○七—七○九），敦煌一位為人侍從的張君義，奮勇殺敵，立下汗馬功勞，中宗李哲拜他為驍騎尉。

數年後，李哲駕崩，其弟李旦即位，改元「景雲」。李旦起初能任用賢相，國政漸上軌道。未久，因故貶逐了賢相，小人當道，政治日益紊亂。張君義告身即頒

將軍斷手

於景雲二年（七一一）十月二十一日。

張君義因功拜官後，又奉命征西，結果卻有功不賞。大千從資料中考據，這位白手起家的將軍，激於義憤，抽刀自斷左手，以示對昏庸朝廷的不滿。

不過，張君義究竟為朝使所誅，或為隨後來襲的敵人所戕，則為千古之謎。

可能在同袍弟兄倉皇離去時，草草地為他收拾頭、手，塞以告身，留作爾後分辨、安葬之用。

大千知道這古老的化石和文書是珍貴無比的史料，請人特製錦盒盛裝化石，並裝裱了墨敕告身。

那年中秋，大千首度在沙漠中過節，適逢巡視甘肅的好友，監察院長于右任便道往訪。飲酒賞月時出示將軍斷手，談論古今興亡，右任賦詩感嘆：

丹青多存古相法，脈絡爭看戰士拳。……

並注稱：

佛相甚似閻立本畫法，張大千得唐人張君義斷手一隻，裹以墨跡告身，述其戰功，均皆完好。……

右任詩注「佛相甚似閻立本畫法」，是想到日間參觀洞窟壁畫的手法。

右任隨員、甘肅省文武官吏、新聞記者，由大千陪同，參觀洞中壁畫。在一間被前人燒柴取暖、埋鍋造飯燻得模糊的宋畫洞中，大千告訴右任，從牆壁破縫中，隱約可見彩色強烈的前代壁畫。

大千推測，後代供佛者，在沒有牆壁可畫的情形下，可能以灰、麻蓋去前朝壁畫再畫上去，因此每層壁畫下面，可能還有一、二層更古老作品。

有位隨行的士兵（一說縣府人士），為了使眾人一覽廬山面目，粗率地用手拉開壁縫。不料用力過猛，連著兩面牆的表層，一齊剝落，現出下層唐朝繪畫。

筆法勁健，人物生動，彩色豔麗，供養人的衣冠身分一目了然；遠非北宋和西夏畫法可以比擬。

不意此事被有心人哄傳出去，有些媒體報導：張大千爲了臨摹古畫，不惜破壞表層壁畫。

後來更渲染成：

——張大千大量刮掉表層壁畫，爲使他的臨本，成爲「只此一家」的祕本。

——有的張冠李戴，把民國十三年美國人華爾納，以科學方法剝掉整片壁畫，運往美國，再在牆上復原，說成張大千盜挖壁畫，在勝利後的京、滬地區出賣。

媒體報導，口耳相傳，無數黑函投寄到國民政府相關部門。

⋯⋯⋯⋯

三十二年春，政府命甘肅省主席谷正倫飭大千，不得再有破壞壁畫情事，趕快離開莫高窟。

秋天，大千臨過三危山東麓榆林窟壁畫，由蘭州轉回成都，從黃河岸起，受到情治單位一關關的嚴密搜查。

當搜查無所獲時，又以楊宛君等家眷，於大千在安西等候轉車時，搭友人便車先回成都，因而有人指稱，是宛君把將軍斷手藏在衣箱內，偷運回成都。

抗戰勝利後，甘肅省議會正式提請中央，查辦張大千敦煌盜寶，損毀古代文物。

兩年半的艱苦工作，張大千為莫高窟三百零九洞編號，便利後來者參觀和研究。他那詳記各窟尺寸，和佛相、壁畫的《莫高窟記》，被認為是研究敦煌的經典之作。

三百四十餘幅臨摹壁畫，大者數十公尺，使世人認識了敦煌藝術價值，補充了中國美術史記載的不足。

只是，謠言對他的傷害，似乎終其一生，也沒有癒合。

晚年，大千仍為此事耿耿於懷，他對為他寫傳記的謝家孝說：

「居然說我太太帶一隻死人的手骨回來！」

一次，他對謝家孝和弟子江兆申談起在沙漠中另一件往事：

告別敦煌莫高窟，在胡宗南部一班兵士的護送下，大千帶著家眷、弟子橫越沙漠，向榆林窟進發，三、四十匹載著人員、器材的駱駝，在駝把式吆喝聲中，浩浩蕩蕩行走在夏日驕陽之下。

無邊沙漠的襯托下，三危山顯得無限的遙遠。一行人在焦躁疲憊中，坐在沙地上稍作休息。

大千忽然感到手下碰觸到某種硬物，起身扒開沙子一看，赫然是具盔甲俱全的乾屍：在乾旱的沙漠中，成了天然的木乃伊。

就戎裝看來，可能是位低階將領，乾枯的臉上，隱約可見的刀痕，想是致命的一擊；王翰詩中的「古來征戰幾人回」，此時格外令人酸鼻。他的身世、戰功、戰

062

死的經過，記錄在頭下的紙卷上。大千從紀錄中推算他戰死的時間，知道他從唐高祖武德年間起，已經孤獨地沉睡了一千三百二十多個歲月。他不忍干擾他的長眠，以做功德的虔敬，命子弟將之深深地埋在原處。

「有人說我敦煌盜寶，其實連這樣手頭的東西我都沒要；而悠悠之口，卻是不肯恕人！」

大千生前，談到敦煌臨畫經過，但並未為這些困擾他半生的謠言，提出申辯。

而當時隨于右任前往莫高窟，勝利後選為國大代表的敦煌人竇景椿，無論在南京、台灣，都曾為文，或對記者澄清此事：

「張先生對於千佛洞的管理，也有功勞。他在沙堆裡發現了最寶貴的唐朝張將軍的左手……像這樣寶貴的東西，張大千都送給了敦煌藝術研究所保存，並且他還把許多碎經殘頁都一點一點地貼在精裝的冊子上，統統送給研究所保存。」

大千逝世（七十二年）後，大陸學者李永翹為了解真相，曾兩度專程往訪莫高

窟。除以前回民白彥虎抗清，俄國革命白俄敗軍，及早年趕廟會的民眾住在洞窟造成的損壞外，以美國人華爾納破壞力最強，餘者並無謠言所指大千隨意刮損的跡象。

張君義將軍斷手、告身，在大千離去時，已移交敦煌藝術所中珍藏至今。

大千親筆所書「張君義公駿跋尾」，簡述斷手、告身發現的經過，並說：

……初唐文書傳世者，僅此而已，況有官印，尤可寶貴，其頭與手，今存上寺敦煌藝術研究所。

大千張爰記於敦煌莫高窟上寺

第三章

仙人墨蹟——陳摶的遺聯

走進光怪陸離的古董店或逛古物攤子，我的腳就像生了根似的。翻揀古舊的字畫和古書，總覺得寶物就在身邊，豈可失之交臂？

但，每買必假。

滿懷興奮捧了回去的前人智慧結晶、文化瑰寶，一經高人過目，自己也如夢方醒，舉一反三地看出更多造假的破綻，可惜悔之已晚。往牆腳案邊一放，或擺在櫥中充數，看來總像無言的揶揄。甚至像賭徒般地發誓賭咒，今後絕不下場，遠離這些玩物喪志破財上當的地方。

但偶爾也會有意外的驚喜，猶記多年前經過和平東路台灣師大校區到對街圖書館的地下道中，驀然見到竟也擺了個古董攤子；昏暗的燈光，稀少的行人，我的腳步由緩而停，心想恐怕又是故態復萌。

有些墨拓的漢畫、瓦當，古樸可愛，是以前買的漢磚畫冊中，見所未見的。

朱紅色的迴文詩，據說是傳說中的「璇璣圖」。

066

張大千傳奇

書載，前秦有位安南將軍竇滔，攜帶寵姬赴任，留在家中的妻子蘇蕙娘幽思苦悶，織錦迴文，成詩兩百多首，縱橫反覆，無論怎樣讀法，都是充滿幽怨悲涼，令人迴腸盪氣的好詩，名為「璇璣圖」。

對光彩奪目的湘繡和寶石一般的做古琺瑯，我的興趣並不太高。一副半開半捲的大字對聯，聯句奇特，字跡奔放，引起了我的注意。

開張天岸馬，

奇異人中龍。

依稀記得，戊戌政變主角，也是書家的康有為寫過這樣的對聯；但，眼前此聯名款只有一個「搏」字，所鈐印章為「圖南」兩字，想來不是康有為的字號。

捲回題籤一看，赫然是「陳希夷先生搏墨蹟，趙恆惕敬題」，再看下聯題籤，就更增添了一層神祕感：

067
仙人墨蹟

再，此聯有明成祖國師沙門道衍題爲「希夷仙跡」，時年九十有一於台北。

當時我對留下仙蹟的陳摶故事稍有所聞，關於題籤的九十一歲老人趙恆惕，印象卻很模糊。

談到仙人墨蹟，使我想到有一次在光華商場攤子上見到的一幅中堂；上款題的是：「翼德吾兄雅屬」，下款則是：「弟孔明敬書」。

一千八百多年前的孔明先生墨寶，竟流落到台北舊書攤上待價而沽，簡直有些不可思議。但，眼前這副聯和題款，顯然不像孔明贈張飛墨寶那般遊戲筆墨。

當我把對聯捲歸原處時，老闆主動報出的價碼，卻使我這古董迷不由得怦然心動。

張大千傳奇

紅錦裝裱，上下詩塘，盡是古今名人題跋，聯幅上所鈐一方方收藏印信，雖然一時難辨真偽，單就兩幅紅錦、裱工和紙張，所值當不止索價的數倍，於是懷著好玩的心情，把「璇璣圖」、漢拓磚畫和陳摶仙蹟一併買下。

陳摶（圖南）故事流傳民間，自幼便聽人講述：

傳說中的陳摶，生於五代殘唐，一稱「陳摶老祖」。四、五歲時，在渦水邊遊戲，有位青衣女子以乳汁哺育他，從此一天比一天聰明。長大後，讀書能過目不忘，但無意做官，隱居在以劍術聞名的武當山上，後來又移往北嶽華山的雲台觀修煉。三戲白牡丹和八仙故事中風流瀟灑，身揹寶劍、手持拂塵、倏忽數百里之遙的呂洞賓，據說常來華山與陳摶相會。一般人很少提到陳摶的法力和劍術，但他已煉就一、二十年不食穀物，僅日飲美酒數杯而已。倘若倒頭睡下，可以連著酣睡一百二十餘日。

遠在宋太祖趙匡胤當上皇帝之前，陳摶就預知此人大為不凡。

最膾炙人口的故事是，某次他和趙匡胤坐在華山東峰後面的一座小山峰上對弈。賭注是「華山」；趙匡胤若輸，須以華山為贈。偌大一座華山怎麼能舉以贈人？深感荒誕的趙匡胤一面姑且應允，一面開始下棋，結果卻是敗局。

直到陳橋兵變，黃袍加身，趙匡胤才意識到「君無戲言」，以前的承諾，不能不算；於是即位之後下詔蠲免華山道觀租稅。

至今華山東峰後面留有鐵瓦亭，亭中石棋盤、鐵棋子俱全，據說便是陳摶和趙匡胤博弈的遺蹟。

*

宋太宗趙光義登基之後，一向深隱不出的陳摶竟主動來朝兩次，但談治國齊民的理念，不受官職也不談道術。趙光義對他十分敬重，賜紫衣，並贈號「希夷先生」。

陳摶這副對聯，作於何年不得而知，但從北宋大書家石延平（曼卿）題跋，可知大有來歷。跋中隱約透露，在一場奇怪的夢中，陳摶追隨領袖群仙的東華帝君，得到書法方面的啓悟，醒後，骨節靈通，提筆作字，腕指之間拂拂生風，彷彿神仙暗中相助；以擅寫大字聞名於世的石曼卿，形容陳摶書法的突飛猛進：

鸞舞廣莫鳳翔空，俯睬羲獻皆庸工，

投筆再拜稱技窮，太華少華白雲封。

也就是說，在異夢中領悟書法祕訣的陳摶書風，使有「書聖」之稱的王羲之和其子獻之相形之下，作品彷彿出於庸工之手。

到了民國七、八年間，這副歷代名家珍藏品題的對聯，在上海出現，被張大千的老師，遺老書家李瑞清（清道人）所得。寶愛、玩賞，找出乾隆舊錦來精工裝裱。遺憾的是收藏未久，就被聞風而至的康有為（長素）借去不還。清道人至民國

九年病逝前，竟再也無緣一展他寶愛的仙聯。

上海藝評家高拜石在《古春風樓瑣記》中，有段生動的描寫：

清道人逝世時，康寫聯哀輓，並親往弔祭，極盡愴痛之情，當時自不便向他索取。過了些時，道人之侄李仲乾，為了此事曾親到康宅投謁。聖人知道來客之意，一見就一把眼淚一把鼻涕，說道人生前和他如何交厚，說得悽愴之極。這樣仲乾便無法開口了，空跑了一趟。

最後的結局是，由年已耳順的曾熙出面，以為清道人在南京牛首山修建玉梅花庵祠和墓需款為由，把對聯要了回來。

*

談到此聯的「物質」價值，當算十分可觀：

清朝順治年間，收藏家謝存仁以多件名寶，才強從友人手中易得此聯；計有：

秦漢印璽二百方

漢雙魚飛鴻洗一具

初拓唐朝歐陽洵醴泉銘一本

北宋大觀年製龍鳳熏子一隻

每一項都是令古董家垂涎咋舌的名寶。

即以民國時代而言，張大千另一位書法老師曾熙（農髯），是以五千塊銀洋讓給黨國元老、書家趙恆惕，為好友清道人籌築墓及建玉梅花庵的費用。

再看這副大字對聯被現代書家的重視程度：

趙恆惕隨政府遷台之後，官拜總統府資政之職，不僅他和張大千的書法深受陳搏書風的影響，一次公開展出時，竟有多位書壇名家，在會場欣賞、臨摹不忍離

去。使趙恆惕深為感動，乃將對聯精印，錦緞裝裱以饗同好。並與張大千計畫在民國六十年國慶共同義賣書畫，以所得之款在台北外雙溪籌建「希夷祠」，祭祀這位千餘年前的異人和書家。

很意外的，像我這樣每買必假的古董迷，竟在無意間買到了仙人墨寶——複製品。

可惜的是，希夷祠尚未來得及建，書家趙恆惕就在九十一歲那年回歸道山。

第四章

「一目了然」的張大千

張大千的眼疾與畫風的衍變

一般畫家的創作過程，包括內心的創作思考、視覺的觀察，然後透過技法的訓練和駕馭，將醞釀成熟的意象表現出來。

視覺的觀察，含括大自然的萬事萬物、飽讀詩書、遍賞古今名畫，融會於心。

創作時更要掌握筆墨變化，注意全局；張大千並不例外。

民國二十七年秋，他千辛萬苦由淪陷日本的北平，經上海投奔抗戰大後方──四川，帶著全家大小住在灌縣青城山的上清宮。氣候宜人風景優美，比起前線的炮火和逃難的人群，不啻是天上人間。

想到《樂府・相逢行》的景象：

大婦織羅綺，中婦織流黃，

小婦無所爲，挾瑟上高堂。

張大千創作和遊山玩水之餘，看著忙碌的妻妾、摘花捕蝶的兒女，幸福感油然而生。小婦，說的應是由北平娶回來的三夫人楊宛君，年輕的宛君是天橋清音閣的大鼓名星，藝名「花繡舫」，一些彈奏樂器也是她的所長。這首古樂府中的〈相逢行〉，彷彿就是他的生活寫照。

大千志得意滿地在詩箋上寫：

自詡名山足此生，攜家猶得住青城，

小兒捕蝶知宜畫，中婦調琴與辨聲。

食粟不謀腰腳健，釀梨常令肺肝清，

劫來百事都堪慰，待挽天河洗甲兵。

——青城借居

不過和樂幸福中，偶爾也有夫妻爭吵的時候。

大約民國二十八年左右，飽享齊人豔福，在家中一向唯我獨尊的大千，因故與二夫人激烈口角，繼而發生肢體衝突。大千拳腳相向，二夫人黃凝素拿起畫案上鎮紙的銅尺來抵擋，誤擊到大千的右手。

手，是他賴以繪畫謀生的寶貝，是可忍孰不可忍！大千一怒之下，拂袖出門而去。這時元配和三夫人都在隔壁，但為了殺殺大千平日的氣燄，並未出面勸阻，都以為讓他在山間小徑走走，待氣消了自然回來。

誰知天色漸暗，山鳥歸林，仍不見他的蹤影。尤其山上傳出野豹的低吼，三位

夫人頓時慌成一團，讓孩子到上清宮外觀望，仍是一無所見。趕緊請來住在山中躲避空襲的作家易君左，和上清宮住持共商對策。

漆黑的山路上，張家男丁、十幾位宮中的道士和易君左，個個手執火把，形成一條長龍，三位夫人和女兒也隨著喊叫，山鳴谷應，既不見長袍身影，也聽不到大千的回響。足足鬧了半夜，終於有人發現他在一個山洞裡閉目合十，趺坐修行。夫人婉勸、子女哀求，大千彷彿入定一般相應不理。直到二夫人長跪面前，才在眾人擁簇，火把導引下，啟駕回宮。

像這般壯烈的「護手運動」，以後未聞發生；但十八年後，愛石成癖的他，稍一不慎，手撼巨石，差點兒毀了畫家另一賴以為生的雙眼。

遠自年輕時起，大千就患有糖尿病，但雅好甜點、美食的他，卻不時觸犯口忌，大啖冰淇淋和東坡肉。向來以眼光敏銳，擅於精描細寫工筆畫的他，一過中年，視力漸衰，飛蚊症和白內障交相侵襲。總感到剛鋪好的白宣上，濺有墨點，重新換

「一目了然」的張大千

紙，依然如此，一旁看畫的友人就猜測他的眼睛可能有了問題。

為了紀念即將來到的花甲大慶，他在巴西修築中的八德園，物色到一塊巨石，石後幾株鐵枝海棠，強勁的枝條上，滿綴著紫紅色的花朵。地點在正房外面的小徑上，十分幽雅。如把石頭角度、高低稍加調整，景物會更顯多姿。然後請刻工刻上「磐阿」兩字：依《詩經》的解釋，是隱士所居房舍之意，豈非最好的祝壽禮物！

熱愛樹石的他，築園時，連作夢都在移木疊石，造成新的景觀。有時一想到就畫成草圖，擬好搬動的計畫，召集長工和家人，以愚公移山的精神，來搬移堆疊，絲毫不得馬虎。督工之外，有時他也忍不住親自動手撼動木石。

這次挪動大石時可能用力過猛，一陣頭暈目眩，幾乎昏倒，幸虧家人一旁扶住，回房休息，但感視力模糊，看東西恍如隔了層瀑布，他直覺到眼睛出了問題，感傷、絕望之情，湧上心頭。他拉著友人王之一的手說：

「這怎麼得了！我就是靠一雙眼睛，看不見，一切就都完了！」說完，與追隨

080

他浪跡天涯的四夫人徐雯波，相對流淚。

大千用力猛撼重石，犯了糖尿病患者的大忌：提重物、撼巨石……用力過大過猛都可能導致視網膜微血管破裂出血，不僅看不清事物，甚至一時完全看不見東西。

巴西、美國、台灣、日本……他遊走各地，遍訪名醫。用盡各種醫療方法，配製各式各樣的眼鏡。大千表示，每天早起首要的便是計畫做哪些事，選戴哪幾副適合的眼鏡。

此外，他被迫放棄引以為傲的工筆書法，改用潑墨、潑彩的技法，反而使他形成別創一格的畫風。

有位日本方外人士，生前為他訪醫眼的靈藥，行將物化還遺言廟裡方丈轉告大千……

「大千要來掃墓，可惜，他不能等大千；但是他要為你尋找靈藥醫治眼疾，你

「一目了然」的張大千

不必擔心，不會失明。」

　　一般醫師都建議他，病因起於糖尿病；先把糖尿病醫好，眼疾自然會有起色。

　　經過漫長十二年折磨，在新的醫學研究下，總算給大千的眼疾帶來了新的希望。

　　紐約哥倫比亞大學醫學院一位名醫，向大千介紹最新的科學療法「激光法」（按：指早期雷射光療法），可使他右眼視網膜上五十七個微血管缺口醫好，恢復平常視力。至於左眼的白內障，則須等兩年後才有新藥醫治。醫生知道大千是位名畫家，半開玩笑地說，「激光法」尚未定名，為他治癒後，或許可以稱「大千光」療法。

　　民國五十八年初施行「激光法」治療後，短期視力雖有進步，沒想到半年後便行惡化，漸漸成為右眼全盲的狀態。

　　倒是民國六十一年夏天，他前往舊金山，在一位鄭姓中國女醫生和一位美國醫

師，共同進行白內障摘除手術後，視力極弱的左眼豁然開朗。

他畫了幅一位老人策杖獨行深山，四周繁花似錦，景色清新的設色畫，向家鄉的三哥張麗誠夫婦報導喜訊：

獨立秋山深，回頭人境盡。

左眼割治後明，試寫此寄呈　麗哥明嫂見之當為大慰也。

　　　　　　　　　　　　　小弟爰環碧庵

對於他此後僅賴左眼視物、作畫，朋友們為他欣慰之餘，也不忘幽默一番。

早年他目光如炬，擅作工筆畫，友人篆「大千毫髮」石印，加以稱讚。

當他兩眼模糊不清，幾近全盲時，大千在給友人信中表示，他畫畫不靠視覺，而是「得心應手」，友人所刻贈的印章有數方是「得心應手」，和為他抱不平的「還我讀書眼」。

　083
「一目了然」的張大千

待他手術成功左眼復明之後，幾位擅長篆刻的朋友，又紛紛刻「一目了然」、「獨具隻眼」、「一隻眼」閒章來祝賀他。

唯獨他的四夫人徐雯波在他眼疾期間，始終如一的看法是：

「他的眼睛是有毛病，有些毛病也不是醫生檢查得出來的；總之他喜歡看的，再遠一些的距離他也看得見，若是他不高興的事，再近一些他也看不見。」雯波常在友人面前揶揄他。

「說我喜歡看的，妳莫非是指漂亮的女人囉？」大千笑著反問。

大千友人和雯波，有時雖然以此逗趣，但他為目疾而煩惱，竟長達三分之一的歲月：就他一生繪畫的成就，是否「失之東隅，收之桑榆」？恐怕難以定論。

罹患目疾之後，他無法像早年那樣在畫面上精雕細琢，多半採用大寫意書法，下筆如風，筆簡形具。

其後，逐漸衍變成潑墨、潑彩法，不僅像寫意書法的「逸筆草草」、「水墨淋

漓」，更將一碗碗墨汁、石綠往畫面直潑，任其流動，乾後再拈毫以破墨法，因勢利導，形成意想不到、妙趣橫生、無可名狀的形象。所謂「超以象外，得其環中」。他自認此法源於王洽、米元章、高克恭等古代先賢，但也有人認爲他寓居歐美二十餘年，多少受抽象表現主義之耳濡目染，未嘗不是東西藝術融合的產物。

注：本文主要參考資料：謝家孝著《張大千傳》、王之一著《我的朋友張大千》、張孟休撰〈大千先生兩周年祭〉、《大風堂遺贈印輯》（國立故宮博物院出版）。

第五章

張大千筆下的鍾馗與蘇東坡

鍾馗畫像，據說起自唐代。歷代均有畫家以鍾馗作爲題材，加以發揮，如鑼鼓喧天、鬼影幢幢的「鍾馗嫁妹」。以「鍾馗搬家」爲題的場景，也是熱鬧非凡，忙成一團的鬼兵鬼卒，有的張傘，有的抬轎，抱靴子、捧書冊、扛油甕各司其職。以鬼爲食的鍾進士，平日鬼避之唯恐不及，一旦見他醉眼朦朧倒臥松下，也會鬼膽包天地聚攏在他身邊摘帽子、偷靴，舞弄誅妖劍，百般作弄。⋯⋯

傳說唐明皇患瘧疾，晝寢時夢見一個鬼王，滿面濃髯，長袍、破帽、腰束角帶，踏著一雙舊朝靴來到御前，捉住明皇身旁小鬼，放在嘴裡大嚼。明皇驚問何人？鬼稱陝西終南山鍾馗，曾到長安應試武舉不第，羞憤觸階自盡後，誓滅天下妖孽。

另一種說法是，鍾馗應試中舉，廷試時則因面貌醜陋遭到淘汰，憤而觸階自盡。總之明皇夢醒之後，頓感多時的瘧疾霍然而癒，立召畫師吳道子進宮，告以夢中景象，命作鍾馗像，懸在宮門，鎮妖辟邪。以後每逢歲末，便命畫苑翰林進鍾馗像，皇帝也以這些畫像賜給群臣，以求平安。宋、元、明、清各代，則改在端午掛

鍾馗像，民眾也隨風成俗。

近代畫家中，擅畫鍾馗像的亦復不少。如揚州八怪的羅聘（兩峰、花之寺僧）、任預（伯年）、溥心畬和于思滿面的張大千（爰：通「蝯」、「猿」），可算此中翹楚。

其中羅聘和張大千畫鍾馗，可謂「生有異稟」，任伯年和溥心畬，在這方面所下工夫不同，表現上也大有差異。

伯年幼時，家開米店，其父外出時，除了交代伯年看店，並吩咐他準備紙筆，遇有顧客上門，不必問姓氏，但要畫出來者形貌、性格，使父親可以一看便知來者何人。

少年時期，曾在上海參加過反清活動的小刀會，使他見多識廣。成年後，除對動物、花鳥著意寫生外，並經常坐在城隍廟旁茶樓上，觀察往來販夫走卒、各色人等，也描摹所結交的江湖志士。因此他筆下的鍾馗，也十分威猛，彷若風塵俠客。

有時以硃砂畫鍾馗的袍服，別有一種威嚴和神祕感。

溥心畬自幼讀書於北京恭王府的萃錦園中，經、史、子、集之外，常背著塾師偷看《搜神記》、《太平廣記》、《子不語》、《西遊記》和談狐說鬼的《聊齋志異》，平日書畫之外，有點像現在一些小學生那樣，在課本或筆記邊緣，繪畫奇形異狀的人物或故事。

青年時期的心畬，屢遭鉅變：以他的皇族身分，無論辛亥革命、張勳復辟失敗、遜帝溥儀被挾持為偽滿洲國皇帝……對他而言，都算驚天動地的「陵谷之變」，衝激他敏感的心靈，或發為詩文，或行為於畫。

他筆下的鍾馗或神鬼故事，不僅異常生動，而且寓意深遠。

溥心畬生平所畫的鍾馗像，無法計數，有時一個端午所揮灑的鍾馗像達五、六幅之多。配合題跋，在情感的表現上，也千變萬化。比如一幅無年款的鍾馗立軸，怒容滿面的鍾馗，儘管摩拳擦掌，有氣吞河嶽之勢，但卻不得不止步收劍。所題七

絕，更令人感到時移勢易，英雄氣短：

芒芒六合盡黎邱，席捲雲揚水不流，

擊缺龍泉誅不滅，一杯村酒勸君休。

溥心畬逝世於民國五十二年農曆十月，這年端午前耳下生瘤（按：後檢查為鼻癌，一說為淋巴腺癌），可能已自覺不久於人世，午日在設色鍾馗像中，所畫叱吒風雲的鍾進士，已不再鬚髮戟張，不可一世，而是背藏小猴，在惡犬追逐下，落荒而逃，題款也令人酸鼻：

負得猢孫背似鮐，幞頭著敝劍鋒摧；

勸君但養金鈴犬，尚可當關守夜來。

癸卯端午寫鍾進士，心畬並題

張大千筆下的鍾馗與蘇東坡

溥氏一生，起伏多變，出之筆下的無數鍾馗像，也千姿百態，各有寄託。令人叫絕的是民國三十八年夏天住在杭州期間，浙江易幟，中共隨即在地方展開各種活動，心甾筆下的鍾馗，也有了史無前例的變調：

運動場上立高低兩竿，一索斜牽，高竿上有一斗，一隻小鬼站在斗上搖旗，旗幟大書「勞工運動」四字，紗帽赤袍的鍾馗，騎著單車，像特技演員一般，從索上一衝而下，狀至驚險。另一幅場景在湖畔柳下，鬚髮戟張，環眼圓睜的鍾馗，化身為早年的捕快，腳踏單車，追捕逃鬼。再一幅，紅袍皂靴，扛著農具踽踽獨行的鍾馗，似正解甲歸田，上題：

　　空山魅魅盡，歸去種桑麻。……

羅聘和張大千擅畫鍾馗，同屬「生有異稟」，其中又大有分別。生於安徽歙縣，後在揚州受教於金冬心的羅聘，碧眼雙瞳，能透視輪迴，白晝見鬼。所畫「鬼

趣圖」，和排場體面的「鍾馗嫁妹」，極負盛名。張大千則得力他那于思滿面的垂胸長髯，看起來既像鍾馗，又神似他的同鄉詩人蘇東坡。因此，他畫兩位歷史上的名鬼和名人時，只須照鏡子自寫尊容，不必另求模特兒。

此外，又因為他看起來天生一副年高德劭的長者相，在現實生活中，也占盡了便宜。

二十一歲時的張大千，為了悲悼青梅竹馬戀人──未婚妻謝舜華之死，開始留鬚，到了二十五歲就已經有了後來的規模。在時間的長河中，只是由黑變花，直至晚年的皜白如雪。

具備了大鬍子標誌之後，大千足跡所到之處，感覺上大為改觀。往往一上電車，有愛心的人士紛紛起身讓坐。詩酒唱和、文人雅集，自然推他上席。當他在巴西築八德園，享受湖山隱居的生活，當時弄不清他地址的故宮博物院李副院長，只在信封寫巴西兩字，再畫個大鬍子人像，三十飛行時程外的偌大巴西，郵務士竟能

準確地送到距聖保羅市一百五十公里之遙，窮鄉僻壤的八德園去。

修建八德園的過程中，另有一件趣事，張大千直到老年，還津津樂道：

蘇州網師園、北京頤和園、四川青城山的上清宮……住過風景最美的名園和道觀的張大千，想按照心中藍圖建築一座有山有水、曲徑通幽的東方花園。他想汰除廣大園區原有的西洋花木，從台、港、日本等地進口東方花木；但事為巴西法令所限，無法進口。

聽從朋友建議，讓他特地到聖保羅市天主教堂參加禮拜，藉機和巴西大官交際溝通，要求通融，准予進口花木，終於如願以償，使八德園遍栽梅花、唐松、芙蓉、荷花，和印度粉蕉。

當他進出巍峨高聳的天主堂時，據說有了意想不到的收穫，許多盛裝禮拜的麗人，紛紛跪在面前，用櫻脣親吻他的手背，只是上了年紀的女人要親吻時，他就為難起來。事後他得意地告訴友人：

「我太太還悄悄笑著挖苦我，年輕漂亮的小姐我就肯讓她們吻手，為什麼換了老太婆就不讓別人吻手，豈非年齡歧視？我說，先是她們弄錯了，我也不知嘛。要是給巴西人知道了，豈不要說我是花和尚。」

原來，是他那襲緞袍、東坡帽、莊嚴濃密的長髯和拿在手中的長杖，使她們誤以為主教大駕蒞臨，才有這番隆重禮數。

大千四夫人徐雯波，據說是他長女張心瑞的同學。開始交往時，大千已近知命之年，她僅是十七、八歲的少女。大千晚年接受女記者訪問時，捋著長鬍禁不住得意地說：

「當我和她結婚時，我的鬍子才白了一點，兩個人出去時，就有人說：

『哎呀！張先生？您跟您的小姐出來散步啦。』我已經討了便宜，現在更好囉！更有人說：

『您跟孫小姐出來散步啦。』我可是高兩輩。」

095
張大千筆下的鍾馗與蘇東坡

一般人把黃昏之戀中的愛侶誤認成父與女、祖父和孫女不足為奇，生平閱人無數、八十高齡的蔣中正總統，竟也錯估了大千的「貴庚」：

民國五十七年農曆年後，返台度歲的大千夫婦，攜孫女綿綿到總統官邸賀歲，蔣夫人宋美齡以茶點款待。她請大千參觀那設計獨特的畫桌時，蔣總統步入畫室，一見鬚髮皆白的大千，親自端過一把藤椅請大千坐下，垂問：

「老先生高壽八十幾？」

「有罪有罪，今年剛七十。」大千有點不好意思地答。

誤尊大千為「老先生」，總統聽了也不禁大笑。

因垂胸長髯被誤認年高德劭，尚在其次，有時被誤認為他人，非獨尷尬，且枉遭孔子陳蔡之厄。

中年的大千，已經手策長杖，身著緞袍，頭戴一頂妻妾稱作「老奴帽」的東坡帽，徜徉於山巔水涯，望之如東坡再世。

民國二十六年七七事變後，大千年近不惑，由上海冒險前往北平接眷、取回珍藏多年的古畫，結果被困在日人占領下的北平，一時無法南歸。

某次，他那隨風飄灑的長髯，引起日本憲兵的注意，以為俘虜到支那的監察院長于右任；果眞如此，可是件蓋世功勞。遂把他帶到隊部進一步盤查，大千福至心靈地告訴日本特務，于右任會寫字但不會畫畫，而他是如假包換的畫家張大千，不信的話，可以當面揮灑一幅看看；結果，他為自己解了圍，安全獲釋。

最使大千啼笑皆非的，是民國六十三年從花蓮到天祥那段橫貫公路之旅。鄉民誤把「張大千」認作是「張大帥」，所到之處，莫不投以敬畏的眼神。途中又遇到青年健行隊，隊員們倒是慧眼識英雄，知道他是位知名的畫家。先是有位女團員小心翼翼地問，能否讓她們摸摸鬍子，大千首肯；不意兩百多位男女團員個個要摸，一路風塵僕僕的大千，轉眼鬍子被摸得乾乾淨淨。

和大千誼介師友之間的女作家林慰君聞知此事，詩興大發，在香港《大成》雜

誌發表打油詩一首：

天祥風景眞不壞，翩然來了張大帥。

美女如雲摸鬚髯，齊稱此髯太可愛。

張大千于思滿面這副「異稟」，在他的繪畫上，也充分地發揮了作用，那便是攬鏡自照，畫諸筆端。

蘇東坡，是大千最崇拜的同鄉詩人，他平時的裝扮，就頗有仙風道骨的「坡翁」架式。

前述民國二十六年七七事變，他原想往北平接回家眷和所藏國寶級古畫，就回歸抗戰大後方的重慶、成都；不意被日本憲兵和特務困住，不得脫身。坐困愁城的無奈中，又怕關懷他在北京處境的朋友，既擔心他被日本憲兵殺害，又唯恐他接受日本人的籠絡，「落水」當了爲害國家的漢奸，於是他畫了幅蘇東坡扮相的「三十

098
張大千傳奇

九歲自畫像」，題詞明志。

頭戴東坡帽，身著長袍的大千，趺坐在松下石上，目注石邊的流泉，頗有清者

自清、濁者自濁的意味。

　　十載籠頭一破冠，峨峨不畏笑酸寒。

　　畫圖留與後來看，久客漸知謀食苦，

　　還鄉真覺見人難，為誰留滯在長安。

　　　　浣溪沙　大千自寫像並題，時丁丑十月也

　　至於畫平時與鬼為戲、醉後被鬼捉弄、飢則捉鬼大啖的鍾馗，搬家、嫁妹又驅

小鬼牽驟、推車、扛嫁妝、吹嗩吶……可能年年端午都難以免俗。

　　不過，平時畫慣了山林隱者、高士和文人雅集的張大千，畫蘇東坡氣質動作

上，均較自然，一旦揮灑起鍾進士寶相，就感覺比較斯文儒雅，雖然手執利劍，身

畔也有些蠍子、蟾蜍、蝙蝠之類異物，但仍舊不脫徜徉山野之間的高人、隱士的習氣。最膾炙人口的，反倒是晚年畫「王魁負桂英」，男女主角對戲畫面時，無意間絕似「鍾馗嫁妹」那般雋永有趣。

民國六十三年，向有戲迷之稱的大千，在台北觀賞俞大綱教授編劇的《王魁負桂英》。類似的劇情，元時有《焚香記》，大千在四川看過的有《情探》，在台北由唱作俱佳的名伶郭小莊飾演桂英，顯得鬼氣森森，陰風慘慘。

大千先後畫過白描草稿、畫過設色的王魁與桂英對戲場景，也畫過贈小莊的個人劇裝像。三幅畫中的女鬼，連探訪大千的記者都可以一眼看出像郭小莊，唯有畫中的負心漢王魁，既像鍾馗又像大千自己粉墨登場，就是不像舞台上的王魁。包括徐雯波和身邊的子女，也異口同聲地笑他：

「此終南歸妹圖耳，與台上人未為吻合。」

說畫中「王魁」模樣像大千，大千自己承認：「真有點像！」

指所畫戲情像「鍾馗嫁妹」，大千只好把準備送給俞大綱的這幅畫，改題為「鍾馗嫁妹圖」，並題詩自嘲：

新聲別纂焚香記，誤筆翻成歸妹圖。

敢乞歲朝藍尾酒，待充午日赤靈符。

俞大綱接到贈圖，也在圖上賦詩，並在後記中感謝大千充滿鬼趣的「鍾馗嫁妹」：

復承另貺一幅，以吳道子神來之筆，寫羅兩峰鬼趣之圖，拜賜感愧，爰賦菲章，用酬雲誼。

第六章

張大千筆下的巨荷

張大千一生居處，多半有荷花池，賞荷、畫荷從未間斷。到日本，他常去東京上野公園，徘徊於不忍池畔，賞太陽初起，滿是露珠的荷花。住蘇州網師園，從水榭中觀看荷葉田田，和初出池面的蓓蕾，也是描繪殘荷和乾蓬的地方。抗戰勝利後所寓居的北平頤和園養雲軒，江南式的門廊庭院外面，有座長形的荷塘，門外石橋，橫跨荷塘之上，穿過遊廊不遠的昆明湖，又是大片大片的荷田。他自築的巴西八德園，五亭湖外，另有荷塘；台北外雙溪的摩耶精舍，雖然沒有廣闊的池塘可以栽荷，但有國立歷史博物館所贈的二十四缸荷花，夏秋之間，依然芬芳吐豔。

因此，他平生所揮灑出來的荷花，不計其數。風荷、雨荷、雙勾填色的工筆荷花……可謂千姿萬態。

在他的創作史中，最耀眼的有一幅六屏的朱荷，和兩幅巨大的墨荷，為國內外愛好藝術人士嘆為觀止。

一般所見荷花，多白色、粉紅和紅色。大千初次驚豔於朱荷的光燦奪目，是民

104

張大千傳奇

國十年（二十三歲），坐著肩輿前往三峩於榮縣途中的一棟村舍前面，滿池朱荷，燦爛奪目，他足足看了一個多鐘頭，在輿夫催促下，才戀戀不捨地離去。那種動人的景象，直到六十年後，依舊未能去懷。

大千另一次觀賞朱荷，是民國二十四年十月。在洛陽城畔河間寺，大千再度看見綠萍池中，綻開出燦爛似錦的朱荷，趕緊勾下粉本，待異日描繪。當年十二月他在北平中山公園水榭舉辦「張大千關洛紀游畫展」，推測必有「朱荷」在展示場中大放異彩。

自古見到或畫朱荷的可能不多，因此他在畫朱荷的題跋中，只提及佛書所說的，以紅蓮為喜，謂：「莊嚴七寶池頭水，妙喜同參大梵王。」畫朱荷的前賢中，他只承認受四川畫家黃要叔的影響。

張大千青年時期的「朱荷」，有人驚詫，有人視為標奇立異，「閉門造荷」，有時他不得不在題跋中加識：

予之爲此，定有愕然而驚，莞爾而笑者矣。

民國三十年春天，在他出發往敦煌臨摹莫高窟壁畫之前，和幾位朋友乘獨輪車往訪沱水寧風橋一位長執。車在田間小路行走，清風徐來，幾個人談文論藝，頗爲舒暢。有位朋友提到大千備受爭議的「朱荷」，自作解人地告訴大千：

君往好寫朱荷，頗爲時賢所譏，予力爲君解嘲，畫家以筆墨爲先，豈得以形色求之耶？

不意他這種尊重畫家主觀表現的說法，引發了一位車夫的議論：

世豈無朱荷耶？《洛陽伽藍記》不云乎，準財里內有開善寺，入其後園見朱荷出池，綠萍浮水耶？

這番引經據典的議論，使大千和友人大為驚詫，想不到山野之間竟隱藏著這樣飽學之士。接著，這位獨輪車夫，又連舉數十件前所未聞的荷花故實，使幾位藝友佩服之餘，也暗道慚愧。問他身世，車夫笑而不答。大千為這位獨輪車夫，留下一句由衷的讚佩：

舜隱農，膠鬲隱商，君其隱於車公乎？

一般，大千以硃砂畫朱荷，以白或金線勾邊，葉則用大筆潑墨揮灑而出，顯得既輝煌、雅致又有氣派。

民國六十四年農曆二月十三日，大千在美國加州環碧庵作泥金六摺朱荷屏，寬達三六九公分，高為一六八公分。

這是幅絹本的設色畫，以硃砂畫花，再勾以金線，襯以潑墨的荷葉上略施青

綠，勁挺的荷莖，及露出畫面一半左右的泥金底色，置於展覽場中，十分耀眼，觀眾無不嘖嘖稱奇，也是他所畫朱荷中最龐大的一件。

從款識中，可以見出他是中國自古「書畫同源」說的服膺者：

　　墨落一時收不住，任諉老子老逾疏。

　　花如今隸莖如籀，葉是分書草草書，

　　六十四年乙卯花朝前二日環碧庵寫，爰翁七十有七歲

回想民國三十四年秋，日本無條件投降消息傳出，舉國歡騰。其時大千正率子侄門生，在成都東北郊的昭覺寺，修改數以百計臨自莫高窟的壁畫，同時授徒及創作。

他以一小幅朱荷和一幅四屏的墨荷通景，為民族歷史留下值得紀念的刻痕。他在畫贈訪客的「朱荷」上題：

大喜收京杜老狂，笑嗤胡虜漫披猖，

眼前不忍池頭水，看洗紅妝解佩裳。

後識：

　乙酉八月十日，倭寇歸降，舉國狂歡，衹布道兄見訪昭覺寺，爲之寫此留

念。不忍池在東京，爲賞荷最勝處也。

　　　　　　　　　　　　　　　　　　　　　　爰記

他高逾六呎半，寬約丈二的通景墨荷，就更具歷史性的意義。民國三十四年農

曆六月，經過八年抗戰，大後方迭遭日機轟炸，軍民疲敝、人心苦悶之際，大千創

作巨荷時，憶想戰前種種，盛夏之中，心裡也不免有種涼意。他題：

張大千筆下的巨荷

一花一葉西來意，大滌當年識得無？

我欲移家花裡住，祇愁秋思動江湖。

兩京未復，昆明玄武舟渚之樂，徒託夢魂。炎炎朱夏便有天末涼風之感。

乙酉六月避暑昭覺寺漫以大滌子寫此並題　大千居士爰

詩後復識數語：

不忍池在東京，荷花最盛，昔居是邦，數數賞花泛舟。

不意到了農曆七月十六日，日本即宣布投降，大千歡欣之餘，適巨荷裝裱完成，再題於右上角七絕一首，和題前述小幅「朱荷」者同，僅為「不忍池」加注：

七月既望，日本納降。收京在即，此屏裝成，喜題其上。

爰

見過大千運思、創作的人，多能形容大千揮毫作畫時，不怕親友和弟子圍觀，一面說古道今擺「龍門陣」，一面落筆，迅如閃電，轉瞬間一幅畫已經完成，再懸壁凝視，稍加潤色；而所題詩、款，也同時醞釀成熟，隨即題寫上去。但這些說法，都不若漫畫家葉淺予在「大千諸相」六幅一組的漫畫中，表現得既幽默又傳神。

也就是戰爭結束前，淺予自印度歸來，在成都昭覺寺大千畫室作客，以長達兩個月時間，跟大千學習國畫的布局和筆墨。

其中一幅「唐美人」，以流暢的線條，描寫女子側坐的幽姿。當她回身凝視拈在左手的花朵時，右臂的水袖，搭在側坐著的左腿上，表現出一種淑女特有的嫵媚。從題跋中，可以見出一位畫家揣摩美人神態時的苦心孤詣：

張大千筆下的巨荷

唐美人姿態好，羨君于思毛滿身，猶事便娟摹窈窕。

如果不看濃眉大眼于思滿面的頭部，和袒露而多毛的胸腹，就真像一幅白描美人，很難想像是年近半百的大千自擺 pose，客串的菩薩之身。

「丈二通景」就更加生動幽默。

大廳地上，並排鋪著四幅全張畫紙，也就是寬約丈二的通屏畫紙。挽起右臂袖子的大千，手執斗筆，趴伏在地忘情地揮灑、男、女少年各一，手捧畫具，唯恭唯謹地彎著腰，侍立大千身側。通屏右側，一僧一俗，觀賞隨大師筆墨幻化出來令人望而生涼的荷塘秋色。

自畫面上方至右側，有題跋兩首，生動地表現出昭覺寺中，靜觀大師潑灑使世人為之讚嘆的巨畫的樂趣。

其一：

丈二通景，荷花萬頃，不忍池中捉大魚，太華峰頭看玉井。

其二：

大千伏地寫蓮花丈二通景屏，其左持水盂者爲其女子子拾得（心瑞），右鞠躬捧研者，其男子子羅羅（保羅）。袖手旁觀，昭覺寺方丈定慧，張目決眥兩手插褲袋則製圖者葉淺予也。

<div style="text-align:right">乙酉重陽稚柳註</div>

下鈐小印一方，字跡像是葉淺予的。

大千這幅荷花丈二通景屏，後來由表弟郭有守（子杰）珍藏。郭有守任中華民國駐法大使館文化參事時，把通景屏帶到巴黎，使許多國際人士大開眼界，讚爲神品。

民國四十九年，張大千不僅在巴黎辦過多次個展，也在郭有守安排下，在比利時、希臘、西班牙等地展出，蜚聲歐美。巴黎市立博物館，特別邀請大千在民國五十年秋季，在該館舉辦「張大千荷花通屏展」；自然，以郭有守藏荷花丈二通屏為基本作。在大千計畫中，起碼應增添一幅更大更新的荷花通景屏，另加幾幅六尺山水畫配合展出。他估計在巴西八德園中現有的畫室，絕難容得下他想像中的巨幅荷花屏。於是他於有限時間內在八德園裡修建一棟長二十公尺、寬十公尺的二樓畫室，有宮殿式的屋脊，在樹木掩映中，遠看彷彿一棟大倉庫。二樓畫室中，全面鋪起地毯，除了一張超大型的畫案外，空蕩蕩地不置一物。

這次，見證他畫巨荷時，不是漫畫家，而是從日本跟他移民巴西的攝影家王之一。之一把他作畫的步驟，一一攝入鏡頭，由留法畫家常玉，將這些珍貴的畫面，全部編進大千特展的目錄之中。

構想中的巨荷，共有六屏，每屏紙寬兩公尺、高三公尺，六屏合計起來就是三

公尺高、十二公尺寬的龐然巨物，懸掛在任何美術館中，都是莫大的難題。

繪畫之前，先把在畫室中玩得興高采烈的孩子，請了出去。妻子徐雯波和兒子保羅，忍著臂酸手痛，磨了好幾盆明朝的古墨，六大幅珍藏多年的乾隆皇帝御用宣紙，平鋪在地毯上，占了大畫室的一半。

開畫那天，大千身著短衫，高挽衣袖站在畫紙邊上，勻起一碗碗墨水向紙上潑去；這次大千採用他新創的「潑墨潑彩法」，不同於民國三十四年秋潑墨荷花的「大筆揮灑」。王之一邊拍潑的過程，一邊暗自猜想，他到底會潑出怎樣一幅怪畫？雯波和保羅見他毫不吝嗇地潑墨，莫不為磨得又酸又痛的手臂叫屈。恨不得替他買架磨墨機！可惜尚未上市。

第二天，把大畫室門一開，大千和家人先整理一下發皺的宣紙，開始進一步操作，之一寫：

一碗地潑上去，門又關了一天。

數日後，畫室門再開，才是這幅超級大畫的成敗關鍵。大千獨據畫案一邊，雯波、保羅小心翼翼地把紙抬到畫案上，大千拈毫以花蕾、半放和綻開的花朵、蓮蓬、蓮莖，安排到適當位置，使一團團的石青和墨色，頓時有了生意。當然也照顧到屏與屏之間的聯絡、統合。最後，再把六屏通景重新鋪到地毯上面，作整體的檢視，潤飾到完全滿意為止。

民國五十年秋天，轟動巴黎的「張大千荷花通屏」的空前盛況，王之一並未看到，只聽大千事後的敘述，並說畫家常玉對王之一巨荷創作過程的攝影，讚嘆備至。巴黎展後，獨將在巴西新作的荷花巨屏，運到巴西「聖保羅雙年展」會場，展出時，王之一才躬逢其盛。他記：

展覽會場沒有這麼大的地方可以掛。館長立即下令在三樓扶梯正面，漏夜建立一座大招壁，才將巨荷圖展出；當然也是全場中最大的一幅作品，吸引了很多觀眾。

至於泥金朱荷和兩幅墨荷巨屏的歸宿，堪稱「抗戰勝利紀念碑」般的四屏通景墨荷，後來竟奇蹟地回到台灣。

民國五十四年春，大千表弟郭有守，時為我國駐聯合國國際文教處代表團顧問。但被動地由巴黎機場登機前往大陸。他不但珍藏一大批大千贈與的繪畫，同時有一批大千委託辦理在歐洲展覽的作品。當某駐法專員奉命清理有守遺留物品運回台北時，大千領回寄存有守寓所的作品，至於有守收藏的大千作品，則由政府移交國立歷史博物館保存；四屏巨荷也在其中，並刊於《張大千九○紀念展書畫集》和《渡海三家收藏展》兩本畫冊中。

作於八德園的六屏巨荷，據《台灣》月刊五十四年五月號報導，民國五十二年十一月，大千在紐約舉行畫展時，爲紐約現代藝術館以六萬美元購藏（一說，十四萬美金）。

晚歲精心繪製的絹本泥金朱荷六聯屏，曾在國立歷史博物館展出，民國七十一年，韓國東亞日報社在漢城舉辦「張大千畫展」，本畫同時展出並刊於《張大千畫展》專冊中。民國八十七年，紀念張大千百歲，曾在國立故宮博物院展出，刊於義之文化出版公司版《張大千的世界》，據說此畫現爲香港私人收藏。

第七章

張大千的動物園

熱愛園林的張大千，前半生賃居中國名園，後半生寄跡天涯，自築名園。園中樹石奇花之外，少不了為數可觀的珍禽異獸，稱作「張大千動物園」，似無不可。

北京頤和園、蘇州網師園、四川青城山上清宮，都是他五十歲以前寓居的「洞天福地」。南美阿根廷的「昵燕樓」、巴西聖保羅的「八德園」、美國加州的「環碧庵」，乃至晚年台北外雙溪的「摩耶精舍」，都是五十歲以後親自營造的園林。

在北京城內和城西頤和園居住多年的大千，只養些貓、狗、會說話的「秦吉了」、梅花鹿，及兒童喜愛的松鼠。

張大千隨心所欲地飼養珍禽異獸，是抗戰期間，在他攜眷隱居的青城山上，有種紅衣畫眉，前半身與一般畫眉相似，由翅膀到尾巴為鮮紅色。每到秋天，群集青城山林中，叫聲婉轉動人，是大千畫筆捕捉的對象。

此外，聽說天水山中產玉嘴紅爪鴉，他從敦煌莫高窟回程時，特別買了十幾隻，放在青城山中繁殖，和紅衣畫眉翱翔空中，相映成趣。

居山期間，最喜歡畫的是白色禽類，配上枝頭紅葉，格外鮮明美豔。「紅葉白鳩」、「青城玉鴉」，其餘如「櫻桃小鳥」、「紅葉小鳥」，都是他百畫不厭的題材。

他像父親張懷忠一樣喜歡養狗，中意的是藏族和蒙族養在篷帳邊的獒犬；忠誠勇敢，連野狼都能咬死。大千不解，為什麼蒙藏人叫牠們為「笨狗」。也是從敦煌回程，路過蘭州時，青海省主席馬步青差人送他兩隻獒犬（或稱藏犬）；一名「黑虎」，另一隻叫「丹格兒」。他的兒子張心智形容：

「個子高大，全身墨黑，胖乎乎的，十分可愛。」

大千所畫服色豔麗的番女圖中，有時兩犬同畫，但他最寵愛的，似乎是黑虎。

他告訴《環碧庵瑣談》作者，女弟子林慰君，黑虎在馬步青府邸守夜，不但咬死過一個賊，而且「吃得乾乾淨淨」。

黑虎到了他家，也有叼著上門借債者遠遠丟進水田的紀錄，當牠要撲上再咬時，幸虧有人拉開，否則那位衣著不整的借債者，性命堪虞。

提起在上清宮豢養的豹和熊，大千神采飛揚地告訴林慰君：

「抗戰時，我住在青城山，那時養過三頭小豹和一頭熊。牠們都沒有關在籠子裡。那個熊比豹好，豹會咬人，熊非常和人親近，牠會抱小孩，而且會像人一樣拍小孩睡覺。」

酋長飼養過的黑虎，成了馬步青將軍府護院的猛獸，不但盡忠職守地捉賊，並使之屍首無存。更神奇的是，能為大千辨別出登門借債的窮酸，叼著他，丟進遠遠的水田裡。而熊像盡職保母般會抱小孩，拍他入睡；說來有些令人難以置信，也未見其他文章可以佐證。

不過，依據大千次子張心智的說法，上清宮中只養過一頭十多斤的小豹，生活起居和網師園中的虎兒沒什麼兩樣，大千畫畫時馴善地伏臥案下；未提熊和小豹咬人的事。

大陸易幟後，民國四十一年秋，大千移居阿根廷，築「昵燕樓」於曼多灑。

農曆十一月下旬，新居安排就緒，他給盟弟張目寒的妻子朱紫虹，精心繪畫一幅她最喜愛的波斯玉眼雪狸，畫上題款，如數家珍地列出奇花異草和名貴的樹木。

如：

園大可二畝，有塔松二、黑松一、扁青梅三……白楊高可四丈、柳二，垂

陰半畝……

接著不忘把他的珍禽異獸報告一番：

所攜黑白猿六頭，又得波斯玉眼雪狸四頭，雜色貓四頭，駿犬四頭；近復生子八頭。客中有此，亦不復落寞矣。

張目寒隨時可能作客昵燕樓，推測大千流水帳中，不會摻水，由此可見他在阿根廷所養植物的規模。

123

一年後，大千移家巴西距聖保羅市六、七十公里的摩詰市郊，大興土木，修建八德園。大批名貴植物，遠從日本精挑細選，移植園中。攝影家王之一參與其事，對耗資無數的浩大工程，有詳細的記述。

八德園中的動物，在王之一書中也有專章報導，可信性頗高。

南美洲難得一見的長臂猿就有十幾頭，聖保羅動物園長見了，借去數頭繁殖，結果禮尚往來地送給大千梅花鹿、孔雀，還有天鵝。除了原養的一群土狗，大千遊瑞士時又買來一對大型的聖伯納救生犬。這種需要餵大量上好牛肉的忠狗，能在雪地裡救生。在八德園中無一展所長的機會，牠們就專心一意地繁殖後代。

值得一提的，是八德園中個性鮮明的長臂猿明星：

體型龐大的「黑寶寶」，面惡心善，能解人意，喜歡跟人牽著手走路，是一位印度和尚所贈。

黑寶寶唯一的敵人，是大千兒子心澄。有次心澄餵香蕉時，夾帶一支紅辣椒，

把黑寶辣得大跳大叫；從此只要心澄一走近，牠就作勢要咬，使心澄避之唯恐不及。

另一頭為全家人所鍾愛的長臂猿，芳名「喜達」，牠會拉著人手放在牠身上，讓人替牠抓癢。有時牽著大千三、四歲的孫女綿綿，一起漫步。最逗趣的是，喜達看慣了大千年輕妻子對鏡梳妝，有時牠也有模有樣地坐上妝台，對著鏡子把自己塗成一個血盆大口。

十七年後，大千被迫由巴西八德園遷往美國加州卡米爾城，豢養多年的猿和犬，送給巴西動物園，大千雖然戀戀不捨，但不久他又有了新寵。

張大千新居「環碧庵」，建在卡米爾國立公園所在地蒙特瑞半島，形同國立公園中的小公園，無計其數受公園保護的動物如鹿、松鼠、果子狸等，紛紛拜訪這位園中園的東方隱士。

據林慰君說，大千的小孫女綿綿，經常準備些貓食，招待果子狸，只是這些不

速之客往往恩將仇報，把池中的水蓮、水草弄得亂七八糟，連大千心愛的名貴金魚

也一併吃掉，使他傷心不已。

卡米爾是大千寓居海外的最後一站。

由於老邁年高，各種疾病需要台灣的醫療照顧，加上落葉歸根的鄉愁，使他離

開了環碧庵，民國六十五年左右，開始經營台北外雙溪的「摩耶精舍」。

張大千可能是藝術家中擅於遷家動土的人，連他作為死後墓碑的「梅丘」——

兩噸多重的巨石，都是不惜鉅資，專程從環碧庵搬運來台。種植花木、收集寵物也

重啟爐灶。荷花池中錦鯉成群，和大千形影不離的猿猱養了三頭，加上六隻灰鶴、

雌雄鸞鷟一對，把溪畔的莊園點綴得生意盎然。

據大千說，他出生前，母親曾友貞夢見老者，送她一張銅鑼，鑼上趴著一隻黑

色小猿，家人認為他是黑猿轉世；年輕時到上海學畫，他的老師曾熙知道這事，為

他取名「張爰」，「爰」字同「猿」和「蝯」。

126
張大千傳奇

大千在美國告訴林慰君，他生平養過三十四頭猿；連摩耶精舍的三頭，豈非三十七頭？

大千逝世後，摩耶精舍改為「張大千紀念館」；人們可以先向故宮博物院展覽組申請參觀。紀念館的畫室中，栩栩如生的大千蠟像，依舊據案揮灑，一隻長臂猿，頑皮地陪在畫案旁；又是靈猿殉主吧？

紀念館人員表示，有此傳說，不過事實是在大千先生過世後四年，牠才病死園中。

第八章

張大千心中永遠修不完的花園

華夏文化薰陶出胸中丘壑

張大千傳奇性的一生，不但私生活多采多姿；繪畫藝術，被譽為「五百年來一大千」。大師為人津津樂道的，尚有他那些永遠修不完的園林：著名的八德園、環碧庵、摩耶精舍，呈現出他心中追尋的完美夢境；每一座園林，都希望天長地久地擁有，傳之子孫，甚至作為百年後長眠之所。然而，礙於客觀環境，他不得不放棄或遷離。最後落葉歸根的，是坐落台北外雙溪的摩耶精舍。雖然他個人豁達樂觀，但卻讓人感到無奈與悲涼。他造園的動機和藍圖，大致可從下述幾方面探討。

大千生平，遍遊名山勝水。前輩大師石濤、漸江等，經常描繪的黃山，奇峰怪

石，煙雲縹緲。他就三度登臨，每次停留約一個多月，拍照和打草稿。他的一些作品，被視為「新黃山派」。

此外，傳說老子掛梨的華山、湖南衡山、浙江雁蕩和有仙山之稱的廣東羅浮……都留下他的足跡。和他家鄉近在咫尺的峨嵋，經常登眺之外，抗戰時有一次他所乘的飛機，因避日軍空襲，在峨嵋山區飛繞，俯瞰峨嵋三頂，宛似盆景。

受到大自然雄奇山水的薰染，形成胸中丘壑。除了表現在藝術風格上，也觸發了他造園和製作盆景的動機及藍圖。博覽古今名畫，讓他對中國古代建築藝術心領神會。他本身蒐藏歷代書畫之豐，堪稱「富可敵國」。七七蘆溝橋事變後，他從北平運回四川的古代名蹟，多達二十四箱。這些中國文化的精華，深深烙印在大千胸臆之中。

在實際體驗方面，他曾居住過蘇州著名的網師園，和清朝皇室的行宮北平頤和園。他可能感到紙絹上的揮灑、詩詞的吟詠，仍未能滿足創作的欲望；進而想在他

張大千心中永遠修不完的花園

範圍所及的有限空間，營造出山水園林無限空間的縮影，是有形的詩歌和立體的繪畫。並具體而微地，化成可以神遊其間的盆景。大千收羅的奇石盆景，不下兩三百座之多，陳列架上蔚為奇觀。在八德園時，曾聘請日本園藝家鈴木，帶著妻兒到八德園，照顧園中盆景。其後大半隨著大千遷往美國環碧庵。最後搬至台北摩耶精舍的精選盆景，仍達四、五十座。

大千好友郎靜山往訪八德園，拍攝如詩如畫的園景，也讓這些奇巧的盆景入鏡。有時用獨創的集錦技法，把盆景放大為背景，讓戴東坡帽、著長袍策杖的大千身影，徜徉在盆景幻化的深山古嶽之間，飄然欲仙，流露一種如幻似真的氣氛。後來大千欣賞這些攝影，回憶郎靜山讓他擺poae拍照，放置進放大盆景背景中，不禁對弟子半開玩笑地抱怨：「郎伯伯簡直把我當成花卉攝影的草蟲。」

回台灣時，一位業餘攝影家毛懷瓘，陪大千遊橫貫公路，也常到摩耶精舍，拍攝大千的生活動態，作品不下兩萬多張。曾相約拍下摩耶精舍的全部奇石盆景，結

果因大千晚年，老病纏身加上繁忙，未克如願。大千逝世後，毛懷瓏的輓聯充滿遺憾：

相約攝影奇石盆景未如願，
承教廿載捨讓兩字永誌心。

張大千心中永遠修不完的花園

營造園林的前奏

至於營造園林的「前奏」，可從寄寓青城山的上清宮開始。這時期或在原有園圃中，以自己的審美觀，加以修飾，使之更為賞心悅目。或是尚未修建完成，就已遷離。

民國二十七年底，大千和家人，逃離淪陷日本的北平，歷盡艱辛到達抗戰的大後方。在四川灌縣青城山，他租賃到上清宮後面，有十餘間房舍的四合院，和散處數地的妻妾子女團聚一堂。並授徒、創作及整理在敦煌臨摹的洞窟壁畫。上清宮住持對他十分禮遇，他修復了地下相通的兩口廢井，在鴛鴦井畔題下大字碑；麻姑井

旁，塑立六尺高的麻姑像浮雕。他的長女心瑞，描寫那麻姑像：

像用單線白描，造型端莊清俊，姿態生動優美，飄蕩有力的彩帶，更見運筆功力之深。

在宮內、外的山徑，他和門生子侄，栽植了數以百計的紅梅和綠梅。把從敦煌回程所買的十幾隻天水玉嘴紅爪鴉，在山上野放，讓牠們自由飛翔，鳴棲於山林和亭畔，成爲他花鳥畫的最佳題材。此外，他還飼養一隻馴服的乳豹，以及從青海帶回的兩隻獒犬。

抗戰勝利不久，建於成都西郊金牛壩的「稅牛庵」，是他首次自築的家園。除居室和畫室之外，尚有一畝多空地。成都素有芙蓉城之稱，他廣植芙蓉和樹木，並遣子前往廣東，購買南方特有的花木。他畜養的白猿，自由地在園中跳盪嬉戲。可惜尙未修建完成，大陸易幟，他開始了漂泊的生涯。午夜夢迴，思及未完成的園

張大千心中永遠修不完的花園

林，慨然賦詩：

百粵移家西蜀栽，殷勤澆灌得花開，

花開誰念家山破，一任牛羊嚙嚙來。

——南場

回溯勝利後，大千重回北平，蒐尋從長春偽滿州國宮中流進關內的古書名畫，一般人稱之為「東北貨」。當時，他曾準備以五百兩黃金，購下一座王府，定居北平。但他看到南唐顧閎中的〈韓熙載夜宴圖〉，隨即改變主意，把購王府的鉅款買下〈夜宴圖〉。此後，他不只一處以「昵燕樓」作齋名。「昵」同「暱」字，「燕」「宴」相通，充分表現寶愛〈夜宴圖〉的心情。他對台灣故宮博物院的元老莊嚴先生說：

觀後為之狂喜，覺得非買不可。可是該卷索價奇昂，房子與古畫既然不能兼得，經過數日考慮，終於將顧卷買下。因為那所大王府，不一定立刻有主顧，而〈韓熙載夜宴圖〉，可能一縱即失，永不再返。

然而，民國四十一年秋，大千舉家由香港移民阿根廷，在曼多灑所置的洋房花園，也稱為「昵燕樓」，不免使人有失落感。因為行前需款孔急，已經把「夜宴圖」和董源的「瀟湘圖」，經古董商轉賣給北京故宮博物院，所以此樓已無「燕」可「昵」了。

此次移民，人口方面，大千和四夫人徐雯波，帶同從大陸出來的子侄，在香港出生的小兒女，再加上傭僕，浩浩蕩蕩。兩畝大的花園中，飼養了六隻白猿、十二頭名犬和八隻貓。他只在原有的園林中略加增減，還算不得造園。

他寄贈張目寒夫人紫虹的「波斯玉眼雪狸圖」，筆法十分細緻，顯示出他在動

張大千心中永遠修不完的花園

物寫生方面的精深造詣。畫上長款，不厭其詳地記述園中的人口、寵物和花木、園

樹多達二十種，共八十餘株。其他雜樹、月季、七里香等，尚未記入。

他另作「移居圖」贈張目寒。圖與詩雖然洋溢著園居的樂趣，但不免有種漂泊

異鄉的蒼涼。同樣有家歸不得的舊王孫溥心畬，看後感慨尤深，在「移居圖」上

題：

　　莽莽中原亂不休，道窮浮海尚遨遊，

　　夷歌卉服非君事，何處堪容昵燕樓！

而他寄贈鄉友摺扇上的題詩，又是另一種況味：

　　猿啼鶴怨苦相將，豈戀江湖滯異鄉？

　　晚歲無能只倔強，平生好事餘踉蹌。

昇仙已厭燒丹懶，載酒稍嫌問字忙，

小草從來非遠志，自安榆枋不高翔。

字裡行間，流露離鄉背井，漂泊天涯的辛酸。並提及被誤解爲破壞莫高窟壁畫，和開罪了索畫者所受到的報復，不但耿耿於懷，也心存餘悸。由於阿根廷的居留權無法解決，民國四十三年早春，他離開這智、阿邊境的山城，又一次家族大遷移。

張大千心中永遠修不完的花園

最完美的夢

——八德園

船航行到巴西的里約熱內盧，大千登眺柯克華多山，瞻仰矗立山巔的耶穌石像，心中升起一種以天下為家，及時行樂的豪情。

老子平生消受處，隨分為歡。百歲如過羽，健飯健談仍健步，登樓何必非吾土。好景留人須且住，買個莊園笑向兒吩咐：竹外梧桐栽幾樹，鳳凰棲老休歸去。

——蝶戀花・登巴西聖像山

在距聖保羅市一百五十多華里的咔吉山區，他買下一所二百二十華畝的莊園。營造他一生所追尋最完美的園林。「咔吉」音近唐代詩中有畫、畫中有詩的王「摩詰」（王維），他稱之為「摩詰山園」。原址是日僑的柿子園，古云「柿有八德」，所以又名「八德園」。他只保留了千餘株柿子樹，把原有的樹木和柿子林砍除，再按他的設計堆石種樹蒔花和掘池。園區分為東部湖區和西半部住宅區兩大部分。住宅區以畫室、生活起居中心為主。一旁分布著詩情畫意的景點：如「迎客松」和「漸江松石」，取自黃山及漸江和尚的畫意。枯木下的「筆冢」，是受王羲之後裔智永禪師的影響。花甲之年所鐫的「磐阿」巨石，象徵隱居終老的志節。小土坡上築著悠閒的「烹茶亭」。錯落在松竹間的房舍，是工作人員和弟子的住所。

水自園外流入，注進磐阿和孤松頂西側的「靈池」。池中奇石上，有松偃臥如龍。據大千說，靈池水的盈虧，可以預卜家中財源的充足或匱乏。沿著蜿蜒的水渠，引泉水東流至人工挖掘的「五亭湖」。幾十位巴西長工，用怪手挖湖疊山，再

張大千心中永遠修不完的花園

以數年的時間精心設計，才完成這項浩大工程。湖面占地一公頃，西岸有半島伸向湖中，遍植杜鵑；古時又稱杜鵑爲「躑躅」，故名「躑躅嶼」。嶼上立「分寒亭」，杜鵑花開時燦爛如錦，黑天鵝和白鴨悠然湖上，大千在亭中賞花作畫，樂在其中。

嶼東小島上築「湖心亭」，有板橋右連躑躅嶼，左通東岸楓樹環繞的「夕照亭」。連同環湖的「聊可亭」和「翼然亭」，合共五亭，所以稱爲「五亭湖」。

翠竹、綠柳和桃花把園圍裝點桃紅柳綠的江南情趣。雯波生長在成都，對芙蓉花情有獨鍾，因此，從靈池流向五亭湖的渠道旁，芙蓉夾岸，以撫慰她在異邦的鄉愁。大千以重金從台港日等地購得唐松、古梅等名花奇石，加上鬼斧神工的盆景，爲八德園添上高雅的詩情畫意。兒孫繞膝，馴善的長臂猿和購自瑞士的聖伯納犬在樹叢嬉戲。

大千陶醉於他一手營造的完美夢土，異鄉和心中的故鄉也融爲一體了。

但是，噩夢隨之而來。聖保羅市的人口，已逐漸膨脹到千萬之數。依巴西政府一九三六年擬定的計畫，應在咘吉山區興建水庫；八德園正是計畫中水庫所在，大

千多年的心血結晶，即將永沉湖底。他一方面繼續修築園林，一面託我駐外人員和巴西政府斡旋，結果是無法挽回陸沉的命運。他沉痛而無奈地，又再尋覓新的家園。在美國距舊金山兩小時車程的卡米爾城郊，構築掩映在森林中的「環碧庵」。

然而，他對八德園的懷念，卻是永恆的。八十歲時，他已在台定居三、四年，離開巴西亦已十多年。突然掛電話給第六子，表示他日夜縈懷的，無非是躑躅嶇上的分寒亭、湖心亭側的曲折板橋……讓其子轉告留在聖保羅辦報的攝影家王之一，盡可能為他拍攝將化為「汪汪萬頃」大湖的八德園。

王之一以兩三個月時間，遍拍園景，但因預約空拍用的直升機發生意外墜海，未能拍到八德園全景。之一專程把二十多捲底片送到台灣沖洗放大時，大千選了七十二張彩色照片，精印成單張和畫冊。民國六十八年三月四日，在台北市國立歷史博物館舉辦的「張大千八德園影集圖片展」，展出一個月之久。大千親繪「八德園全圖」，彌補未拍到全景的遺憾。

143
張大千心中永遠修不完的花園

寒香浮動的環碧庵

太平洋畔的小城卡米爾，氣候溫暖，優美寧靜而充滿藝術氣氛。大千先在此購屋，名為「可以居」。兩年後在十餘公里外的「十七哩海岸風景區」，找到一片森林公園中的橡樹林，修建為園中有園、景中有景的「環碧庵」。放眼望去，林中全是橡樹，顯得單調而沉悶，想要砍除，又礙於當地禁止伐樹的法令。他靈機一動，找出郎靜山拍攝的八德園影集，表示如依他的構想砍樹造園，可以修建成像影集一般的東方園林，因而獲得公園管理機構的特許。

他以梅花為環碧庵主調，栽松種竹，桃杏和海棠點綴其間，恍若仙境。並計劃

向美、加及各地友人，募集各種品種的梅花百株。梅旁立牌，以捐贈者姓名為這株梅花命名。

冬季花開，園中寒香浮動，勾起他滿腔鄉愁，他賦詩：

百本栽梅亦自嗟，看花墮淚倍思家。
眼中多少頑無恥，不認梅花是國花。

——環碧庵種梅百本

民國六十二年春，他寄詩加州友人侯北人，求贈一株盛開的海棠。侯北人駕車親送海棠，並加贈梨樹一株。大千會心地「笑納」。這時他已七十多歲，鬚髮皤白，比他小三十歲的雯波，風韻猶存，老夫少妻，有如「一樹梨花壓海棠」。他寫詩致謝：

親輦名花送草堂，真成白髮擁紅妝；

知君有意從君笑，自笑狂夫老更狂。

——侯北人遠贈梨花海棠戲答

環碧庵的另一特色，是進門處的兩塊巨石。一塊似太湖石一般，玲瓏多孔。每當中華民國重大慶典，大千在石上插國旗，除了表示普天同慶之外，也宣示個人的立場，並避免歐美人士，誤以為這個身披長袍的東方畫家是日本人。另一巨石，民國六十三年，從距環碧庵約一小時半的車程，以八百美金在盆景店購得。有兩人高，形如台灣島，大千命名「梅丘」，置於環碧庵的梅樹下，是他想像中的長眠之地。他在詩中寫：

老更栽梅願不違，要令繞屋盡芳菲，

莫嗟幾度能相賞，即死屍魂化鶴歸。

落葉歸根

——摩耶精舍

世事多變。民國六十年，中華民國退出聯合國，中美斷交，是遲早之間的事。

為了明志和考慮本身的安全，繼八德園之後，他的另一個園林之夢，又將面臨幻滅。

此外，大千晚年多病，由於言語隔閡，在美就醫，多所不便。他到台北榮民總醫院體檢，醫師列出一長串警訊，尤以心臟病、糖尿病及視神經病變，一直嚴重地影響他的健康。友人勸他回台定居：台北友人眾多，醫療照顧方便，還可以享受美食和聽戲，他不禁心動；但剛修好的環碧庵，投下無數心血，已略具園林之勝，難

以割捨。至於神州故鄉，自從變色後，現實的景象，使他不能，也不願意回歸。種

種矛盾，形諸詩句：

十年流蕩海西涯，結個茅堂不似家；

不是不歸歸自好，只愁移不得梅花。

——紅梅

民國六十四年春，他決定把環碧庵留給在美的兒孫，回台定居。好友按他開列的條件，為他奔走尋覓，終於在外雙溪畔，買到一片荒廢的鹿苑，吸引他的是一株開在角落中的白梅。

年近八旬的老人，知道這可能是落葉歸根的最後一座園林。他將之命名為「摩耶精舍」。佛典中釋迦牟尼之母摩耶夫人，腹中有「三千大千世界」，所以「摩耶精舍」意為「大千精舍」。位處地狹人稠的台北，摩耶精舍的規模，無法和八德園、

環碧庵相比，讓他心中的藍圖，難以施展。但他仍經常頭戴斗笠，由孫女綿綿陪同，巡視工地。在外雙溪畔，望著潺潺的流水和起伏的崗巒，他感慨地賦詩給綿綿：

溫……

四山偪仄如井底，大字猶題「快目樓」，已判殘年同逝水，自安晚境等浮

摩耶精舍是兩層樓的四合院，他親自監工，常隨著自己的心意變更設計。花木、盆景、奇石……都安排在最適當的位置。養鶴飼猿，錦鯉在池中漫游。心愛的紅梅和巨石梅丘，也遠從美國運至園中；新建兩亭，依舊名爲「分寒亭」和「翼然亭」。造景加上借景，空間有限的摩耶精舍，顯得寬廣、幽深。

民國六十七年秋，大千遷入摩耶精舍。冬日紅梅盛放，他畫了一幅寬不到一呎的小畫，畫上只有一枝小小的紅梅，並題詩其上：

張大千心中永遠修不完的花園

萬里歸來故國山，溪邊結得屋三椽，

種梅買鶴餘生了，月下花前伴鶴眠。

壬戌嘉平月寫摩耶精舍小詩　八十四叟爰

畫和詩使人想到，身著一襲長袍，手持長節，在猿啼鶴唳聲中，大千悠然獨坐梅丘畔賞梅的身影。心境的安全和豐足，他畫中的摩耶精舍和周遭山色，不再侷促如井，反而投射出世外桃源的意味。潑墨和青綠潑彩的懸崖峭壁，襯托著山腳下一片虛白，夾岸怒放的是梅還是桃？一葉小舟，緩緩航向畫側幽深的巖洞。

民國七十二年四月二日，張大千辭別塵世。四月十六日正午時分，如他的遺願，埋骨於梅丘之下。永伴隨他的是滿園寒香。

第九章

張大千的愛情故事

黑筆師爺

自認是黑猿轉世的詩人、藝術家張大千，逝世已經二十多年了，他到底有多少位妻子、情婦，則言人人殊。

他僑居巴西時，年方六、七歲的幼子，曾以僅會的幾句葡萄牙話，替張大千和到訪的巴西記者溝通。專訪見報後，可把張大千嚇一跳；據那孩子翻譯，他有九位太座、四十五個兒女。張大千啼笑皆非地告訴友人：

「如此繁衍下去，巴西人擔心有一天我會做他們的總統，他們說因為我擁有的基本票最多了。」

他對傳記作家謝家孝，承認他有四位太太。但在東京旅行時，他又改了口，告

訴攝影記者王之一，說他有七位夫人。算來張大千的妻子有五位，至於七位之數，

恐怕是把某些婚外情，也加入了妻子的行列。

談到大千的風流豔遇，該從他做四川土匪的師爺開始。

民國五年，十八歲的他就讀於重慶的求精中學。

初二那年暑假，他和弟弟及幾位同學，興沖沖地從陸路返回內江縣。途經大足

石窟附近的郵亭鋪，和土匪狹路相逢。

「江水渾得很，哥子們抓不開！」

這是前一站所遇體育老師劉伯誠的勸告，劉老師投筆從戎，負責招安土匪（劉

伯誠後來成為共軍的元帥）。

劉老師的意思是，局勢太亂，連我恐怕也罩不住，勸他們趕快回頭，不要冒

險。只是郵亭鋪的氣氛陰森恐怖，家家閉戶，有如死域，連教堂也不收留他們，只

好躺在牆腳下休息。天越來越黑，飢火中燒，想到劉伯誠的忠告，後悔不已。

半夜時分，犬吠由遠而近，槍聲由疏而密，吆喝聲此起彼落，大千探頭外望，土匪已到眼前，四處搶劫抓人，被俘的人像大閘蟹般綁成一串，不少人橫屍路旁。

不知何時，大千已受到槍傷：雖然流血，似乎並不嚴重，弟弟不知逃往何處，生死不明。他和一位同學，則成了土匪要贖金的肉票。

四千兩銀子！這是張大千的身價；以他家庭的財力，恐怕只能領回屍體了，他本能地討價還價，土匪答應降為兩千，不能再少。逼他立刻寫家書，送銀子贖命。

土匪頭目一眼見他龍飛鳳舞的字跡，頓起「愛才」之念：

「這個學生江娃兒的字好溜！我看留他做黑筆師爺好了！」

「江娃兒」——意思是「小江豬」、「肥羊」；「黑筆師爺」，可是土匪求之不得的人才：專管替肉票寫家信，勒索贖金的。大千有意推辭，頭目猛地一拍桌子：

「你！狗坐轎子，不給人抬舉，再囉嗦就斃了你！」

大千雖然就範，但白天、晚上仍被人拿槍監視，以防溜走。打家劫舍時，土匪紛紛搬取財物，他只從書架上拿一套教人作詩的《詩學涵英》，或牆上的字畫，土匪無不拿他取笑。

經過幾次轉手之後，使他成爲人寬厚頭目「康東家」（本姓趙）的管轄。

槍林彈雨的搶劫生涯中，在其他匪頭的仇視下，康東家對他有救命之恩。讓土匪稱慕不已的，是康東家的妹妹，對他的另眼看待。

慶功晚會的火光中，肥雞、胖鴨、大碗大碗的菜肴，一片酒肉狼藉。張大千獨自躲在一邊搖頭晃腦地讀他的《詩學涵英》，看在康家妹子眼中，覺得特別有趣。從她看過他寫黑信的字跡，甚至練習作詩的草稿，他真是位不同等閒的黑筆師爺。從她平日的眉目言談，和她親自做鞋給他的舉動，土匪們不禁鬧傳：

「看這位黑筆師爺，就要被招贅爲姑老爺了。」

值得慶幸的是，在他被一位殘酷匪頭所迫，命在旦夕的時候，康東家卻帶著大

隊人馬遠走高飛，接受軍隊的招安。恢復本姓的康東家，成了「趙連長」，黑筆師爺張大千官拜連長手下的「司書」。康家妹子，正名爲「趙小姐」。

遺憾的是，一個多月後的某日，大千離營到教堂打探家鄉的訊息，一時槍聲大作，他推測也許有了外來的土匪，趙連長正在奮力抵抗。使他意想不到的是這次激戰，並非官兵打土匪，而是官兵拚官兵。

所謂「招安」、「改編」，僅僅是官兵設下的騙局和陷阱，待一心向善的康東家入了預設的陷阱之後，就由營長帥大麻子出其不意圍剿。措手不及的康東家，不僅陳屍街頭，更是全軍覆沒；康家妹子的下落，也成了永久的謎。

歸家途中被俘的「學生江娃」張大千，受裏脅的黑筆師爺，經過一番審訊，交兄長領回。

大千被俘當晚，他的弟弟君綬，在同學照顧下，順利逃離郵亭鋪，並已回到家中。

對張大千而言，當了整整一百天的土匪師爺歲月，最大的奇遇是有位被擄待贖的肉票，是位年老體衰的前清進士，在被拷打的恐怖日子裡，大千幫他求情，他則「黃連樹下彈琵琶」，苦中作樂地傳授作詩的要領，使大千終身受益無窮。

唯有想到下場悽慘的康東家、下落不明的康家妹子，心中不免悵然。

一襲架裟情未了

當了百日黑筆師爺的張大千，戲劇性地脫險還鄉，使他成為內江縣的傳奇人物。尤其當家人談起他出生前，母親夢見神人送她黑猿的故事，在鄉人眼中看來，他就愈發不同等閒。

大千對康東家的救命之恩，以及無微不至的照顧，無時或忘；例如，土匪們並無刷牙的習慣，他知道大千需要牙刷時，不惜派遣小嘍囉冒險到有官兵駐守的鎮甸中去偷買給他。

康家妹子那種比較含蓄的情愫，也常在胸中縈繞。而他和表姊謝舜華青梅竹馬

的戀情，及時填補了他心靈的空虛。表姊只比他大三個月，對兒女婚事一向獨斷獨行的母親，選在這年的中秋節左右，為他和表姊下了聘禮。

但，在貧困中掙扎半生的父母，也命他立刻跟擅長畫虎的二哥張善子，到日本古城京都去學習染織。

內江張氏，算得是名門世家，從前幾代才家道中落，大千出生前已是衣食不繼的貧戶。振興家業的希望，就放在大千和幾位兄長身上。他十九歲時，經過那場江湖風浪，結束僅念了一年半的初中後，似乎很嚮往安定的家庭生活，對離開未婚妻舜華表姊，遠渡重洋，大為不捨。可是拗不過父母的命令，和三位兄長與「大丈夫要以事業為重」的勸導，只得聽命前往。染織之外，也跟二哥學習繪畫，只是他對染織的興趣不高，繪畫反成了他終身的事業。

民國六、七年之交，年近二十的大千得知二嫂李氏和未婚妻舜華雙雙病逝的消息，心如刀絞。善子先行回國奔喪，稍後大千也回到上海，卻因當時四川省內軍閥

大戰，善子去電勸他不要冒險還家，萬般無奈的大千，只好重返京都學藝。為了紀念上海未婚妻的死，他開始留鬚；垂胸長髯，成了他一生的標誌。

他到舜華墓前哭奠，已經是民國八年的夏天。接著，他又被善子帶到上海拜師，學習書法和繪畫。為了離開內江這個傷心地，以及川省內戰的亂局，大千順從地溯江而下，到達有十里洋場之稱的繁華都市。

滿清遺老書家曾熙（農髯）和李瑞清（清道人），對他雖然盡心盡力地教導，依然無法排除大千內心的孤獨和感傷。冬天某夜，他衣著單薄地徜徉在上海街頭，冷風中閃爍的街燈、黃包車悠長的喇叭聲，和暗巷中小販的叫賣聲，越發增加了他那種無家可歸的淒涼。

鑽研《詩學涵英》，和被綁為肉票的老進士傳授他的作詩法，已成了他題畫和孤獨的慰藉，他低吟：

天涯方有事，飄零未得歸，

何故東北風，慣吹遊子衣。

風，使他想到那些裏脅去打家劫舍的暗夜，康東家兄妹的下場，和在祖塋哭祭舜華墓的情景。

母親把未過門的媳婦下葬在張家祖墓，顯示她對舜華的厚愛；但母親又在舜華屍骨未寒之祭，逕自爲他訂了另一房親事，使大千感到不僅冷酷，也爲舜華不平。及至發現新未婚妻是精神病患者，他的心緒變得零亂而苦痛，費了不知多少爭執，總算擺脫了這不幸的婚約。

波瀾起伏的兩、三年間，世事恍如雲煙，使他心灰意冷，遁入空門的念頭，經常在他腦中盤旋。呼嘯的冷風，暗淡的街燈，逐漸沉寂的人聲，彷彿成了一種催眠，使他不知不覺地向松江方向行走，終於投向松江妙明橋畔的禪定古寺。

禪定寺住持逸琳法師是位得道的高僧。衣冠不整的大千，留了快一年的鬍鬚，看來很像《水滸傳》中的花和尚魯智深。但他言談不俗，頗具悟性，逸琳為他取號「大千」；是佛語中「三千大千世界」的大千，此後，和曾熙為他取的名字「張爰」並行於世。

大千遵循佛祖釋迦牟尼的修行方式，夜宿樹下，日中進餐一次，虔心禮佛。過了不久，他聽說寧波觀宗寺有位諦閒法師，聲望極高，求道心切的大千便一路化緣前往寧波，大費周折地拜在諦閒門下。高齡七十多歲的諦閒，經常和大千談經論道，十分投契。到了臘八，依佛教規矩要在頭上燒疤受戒，領取度牒，才算真正的和尚。但他和諦閒觀點不同。互相辯難間，大千自稱老法師有所不知，他早已成佛，不必在頭頂留下永久的疤記；諦閒斥他是「強詞奪理！」也就懶得多辯。到了更深人靜，大千連夜逃出山門，托缽化緣，想前往杭州靈隱寺找一位出家的朋友。

到了西湖渡口，大千只因少了幾個銅子船錢，不僅被船夫罵做「野和尚」，並

162
張大千傳奇

抓破了他的僧衣；於是兩人在船頭上大打出手。船夫被他打倒在地，在圍觀者的驚愕中，他趁機上岸，快步走向靈隱寺的山路。他由此領悟：

「和尚不能做，尤其是沒有錢的窮和尚更不能做……」

雖然如此，他仍在濟公活佛修行過的靈隱寺中寄住了兩個月。大千寫信給上海朋友，述說心情和處境，朋友回信勸他何不到上海找間廟住，享受清靜，又可以和友人談文論藝，不會孤單。而友人則將消息暗告到處尋找他的張善子。因此大千剛走下火車，就被二哥攔住，把他帶回內江，交給母親發落。大千暗算，真巧，他當和尚跟做土匪師爺，同樣是一百天。

為了提防大千再發生出家的念頭，母親儘快地為他張羅婚事；對象是她的娘家姪女，曾正蓉，又名「慶蓉」。

這椿毫無感情基礎的婚姻，使大千心裡越發感到痛苦，唯以母命難違，只能在賀客盈門、鑼鼓喧天中，交拜天地，完成了終身大事。

這天張家喜事，不止一椿，但究竟是「雙喜臨門」或「三喜臨門」？至今仍是懸案。

張善子的長女張心素憶及前塵往事：

八叔（按：大千行八）奉我父之命，正式還俗，並和我父親同日結婚。我父親則娶黃夫人為續弦，八叔則娶曾慶蓉女士為妻。有副木刻對聯，是賀我家雙喜臨門的：

先生皆有才，想腹內文韜，當稱一時傑士；

新人俱如玉，看頭上鳳髻，滿種並蒂奇花。

橫額上四個字是「槃澗風情」，一時傳為佳話。

有的大千年表則說，事隔兩年後的春天，因曾慶蓉婚後無子，張母抱孫心切，為他討了內江黃凝素為二房。

另一種說法是，黃凝素年輕美貌，早與大千相戀並已生有兩子。民國八年冬奉母命和慶蓉結婚前，大千提出的條件是慶蓉、凝素必須同日娶進家門；這樣便成了「三喜臨門」，母親也滿足了含飴弄孫的心願。這種說法，和大千後來在上海紅粉知己李秋君家中的一番表白相印證，眞實性較大。

慶蓉勤儉持家，和大千始終沒什麼感情，僅生下一個女兒，又因身體富態，孩子們稱她爲「胖媽媽」。

凝素性情活潑，對大千十分體貼，前後育有十多名子女，仍保持苗條的身材，子女們叫她「瘦媽媽」。

紅粉知己金石盟

寧波李家世居上海，是富裕的書香門第。

據張大千說，內江張家和李府有通家之好。李府眾多的年輕輩中，以長兄李祖韓、三小姐李秋君和大千最為投契，他們經常談文論藝，秋君擅書擅畫，和大千經常在作品上相互題跋、揄揚。

秋君在府中特為大千設置專用畫室，特製寬大的畫案和舒適的座椅供他繪畫。

除了秋君，無論家人或賓客，都不得使用大千的座椅；秋君也偶爾飯後才坐上去，迫使大千出外活動筋骨，以免一直坐著畫畫影響健康。

李家二伯父薇莊看在眼裡，知道秋君意有所屬。一天把祖韓、秋君和大千召入室內，向大千直言：

「我家秋君，就許配給你了！」

大千一時大感惶惑，急忙跪下說：

「我對不起你們府上，我在原籍不但結了婚，而且已經有了兩個孩子！我不能委屈秋君小姐！」

薇莊伯父、祖韓大哥聽了一臉錯愕，秋君更是神色黯然。

張大千並未因婉謝這門親事而離開秋君畫室——甌香館。秋君待他依舊情同兄妹，反倒愈發不拘形跡。

患糖尿病的大千，易使血糖上升加重病情的葷食和甜食，他卻一概不忌。使祖韓、秋君不得不以身作則，跟著喝不加糖的咖啡；為怕大千嘴饞，連友人送的甜美可口的洞庭湖枇杷，也跟大千一起禁食。

外出赴宴，朋友多半知道把大千座位安排在祖韓和秋君中間，兩人布到大千碟子裡的菜肴，大千才能動箸。

某次盛宴，男女分席，大千左右分別坐著名老生余叔岩和名旦梅蘭芳。鄰席的秋君一再關照大千不要亂吃東西，大千點頭稱是。

一碗撒著桂花末的芋泥甜食，看得大千饞涎欲滴，他隔席詢問秋君能不能吃？見鹹菜末的桂花芋泥時，才趕緊向大千「下令」吃不得！大千還頗為得意地說了句：

秋君點頭，他趕緊挖了一大匙吞下肚中。等到近視的秋君，自己盛了一匙誤以為撒著

「我問了妳才吃的！」

有天他在秋君家中用餐，她稍不留意，大千連吃了十五隻大閘蟹。然後假借散步為名，溜出府外偷吃了兩客四球冰淇淋。當夜便嘗到上吐下瀉的後果。

秋君聞訊，顧不得避嫌，趕到大千臥房探視，聽醫生診斷，服侍他吃藥，醫生安慰她說：

「太太，不要緊的小毛病，您請放心！」

大千深恐秋君為醫生的猛浪惱怒，背地向她致歉，秋君倒笑得坦然：

「醫生誤會了，也難怪，不是太太誰在床邊侍候你？我要解釋也難以說得清；

若不是太太怎麼半夜三更在你房裡侍候？反正太太不太太，我們自己明白，也用不

著對外人解釋。」

人口眾多的李府，家用共同分擔；能賺錢的人每月各繳一份充作家庭開支。秋

君則自動多繳，作為大千的「份子錢」。連大千出門的座車、車夫，也屬秋君專用

的。

此外，大千在上海歷次畫展，無論借場地、掛畫和宣傳，一概由李氏兄妹代

理，賣畫也往往借重寧波同鄉會的關係。

最使大千終身難忘的是，七七事變後，他為了接眷，把藏在頤和園的二十四箱

國寶級古書畫運往大後方——四川，自己反而陷身日本占領下的北平。當他九死一

生地逃脫日本憲兵的魔掌，經由同屬淪陷區的上海，轉道香港四川時，卡德路李

府，不僅是他的庇護所，更由祖韓兄妹冒險爲他辦理一切赴港的手續。

大千書畫界的好友如黃君璧、徐悲鴻等，一到上海，多半到李府和大千詩酒流

連，接受祖韓兄妹的款待。有時連大千的妻子兒女，也到秋君那裡作客。大千長女

和善子的兩個女兒，都過繼秋君名下。

民國三十七年，大千、秋君交往轉眼過了二十七個歲月，兩人均已半百之齡。

大千農曆四月初一的生日，驚險中在成都度過。農曆八月二十四日是秋君誕辰，在

上海的友人要爲他們合辦「百年壽誕」。

大千帶給秋君的壽禮，是指導在四川弟子各畫一幅祝壽畫，裝成一本十八幀的

畫冊。

並自作設色「秋水春雲圖」，款書：

「親家」，指的是女兒、姪女過繼秋君膝下。以前兩人並曾合購一塊墓地，表示生不能同衾，死後鄰穴而葬，可以長相左右。

張李兩家友人的賀壽禮中，最受秋君青睞的，是名篆刻家陳巨來用雞血石刻的「百歲千秋」：石好、字好，百歲合壽的印文中，妙含大千的「千」和秋君的「秋」字。兩人欣然當眾揮毫，合作山水一幅，鈐上醒目的祝壽大印，相形益彰。

秋君看了再看，豪情萬丈地和大千約定，今後兩人合作五十幅畫，再分作互相題跋二十五幅，共成百圖之數，每幅加蓋「百歲千秋」的印記。

可惜這已是江山易幟的前夕，大千隨即漂泊四海，此願遂不了了之。

大千攜四夫人徐雯波停留上海的最後一段時間，秋君和小她三十歲的雯波，談

寫頌秋君三妹親家五十生日

張爰拜上

張大千的愛情故事

得十分投契，她教導雯波怎樣照顧大千，並牽起雯波的手放在大千手中，深情款款地說：

「大千是國寶呀，只有妳名正言順地可以保護他、照顧他。將來在外面，我就是想得到他也做不到啊，妳才是一輩子在他身邊的，還得妳多小心，別讓他出毛病！」

秋君知道，這時張大千四位夫人中，已有一位仳離，當即鋪紙拈毫，寫了三幅不同的墓碑；是大千分別和三位夫人的墓碑，笑說：

「你有三位太太，不知誰先過世？運氣好的才得和你合葬。」

宣稱終身不嫁的秋君，想到自己九泉之下，也只能和大千一旁為鄰，不免黯然神傷。大千則接過筆來，在第四幅紙上寫著：「女畫家秋君之墓」。

這就是他們最後的一面，此後，終大千一生，只能由香港和旅居日本的友人、弟子，傳遞詩箋、繪畫和信給留在上海的秋君。

異國之戀

張大千脫去袈裟，還俗、結婚之後，依舊回到上海，努力學習、習畫外，也練就製作假畫的功夫。因此他在藝壇上嶄露頭角，為耆宿所重的民國十幾年，擅造石濤假畫的惡名，也開始傳播開來。

李筠庵——清道人李瑞清的弟弟，大千稱他「三老師」，就是造假畫的高手，對大千悉心傳授。

造假畫靠實力，賣假畫卻要做圈套、憑機詐；大千在這方面也是唱作俱佳。有人出高價珍藏了贗鼎，也有人誤認為偽作高妙，竟以所藏的石濤真蹟換了石濤偽

作。等知道真相後，懊惱不已。大千又為了顯示自己在這方面的功夫造詣，當別人

吃虧上當之後，他反而當眾說穿，讓那些藝壇大師，也無地自容。

也有某些受騙的富豪，心有不甘，便找黑道伺機報復，善子遂為大千從北方聘

請武師，看家護院，隨扈左右，並教授他拳腳功夫。後來竟逼得他攜眷由上海遷往

環境比較單純的嘉善，躲避黑道追殺。

比較安全而長遠的辦法，就是到蘇州、天津和北平等地居住和發展；朝鮮、日

本，也是他為書畫開展的空間。

民國十六年，二十九歲的大千，長髯垂胸，頗像捉妖鎮宅的鍾馗，也像韓國大

鈔上的古朝鮮英雄像。

重陽前後的漢城天氣，跟我國東北的晚秋一樣，白楊樹的葉子落盡，楓葉則加

了層飛霜。

為了歡迎來遊金剛山賞飛瀑的張大千，以及陪同前來的日本古董商江騰陶雄，

日本三菱分公司舉行盛大的洗塵宴。受邀作陪的韓日藝文界人士，眾星拱月般圍繞著這位畫家和古書畫鑑賞家，使江騰陶雄也感到面上有光。

管弦悠揚，穿著豔麗古裝的伎生（如同日本的藝伎），都是伎生學校訓練有素的歌舞伎，年輕美貌，曼妙的舞姿，表現出民族特有的古意。

一位年僅十五、六歲的伎生，邊舞邊以眼神投向大千，他也心有靈犀般，兩眼如醉如痴地跟隨她的舞影。腦中則遐想著隋末唐初的紅拂女故事。

故事的前半，隋煬帝南下揚州，司空楊素守西京（長安）。布衣李靖上書獻策，驕貴的楊司空踞坐接見。

李靖辭嚴義正地諫正楊素：天下大亂之際，主政者當收攬豪傑為念，不宜踞見賓客。楊素當即改容，收下李靖的獻策。

李靖不畏權勢，侃侃而談的氣度，吸引楊素身側手執紅拂的女子，她一再凝視李靖，並暗中探聽李靖的住處。

當夜紅拂女不顧一切投奔李靖的客舍，使他既意外又驚喜，閉門躲藏幾天後，待搜捕紅拂女的消息沉寂，才相偕出奔山西太原。

途中，在旅店邂逅一位虬髯滿面的漢子，慧眼視英雄的紅拂女，暗示李靖和虬髯客見禮，進而結交。三人飲酒言歡，談到世局危亂，越發投契。說到可能撥亂反正的英雄人物，李靖推崇太原守將之子李世民；虬髯客正想觀察李世民的氣度和才識，三人乃結伴同行；俗稱「風塵三俠」。

虬髯客見李世民氣宇軒昂，疑為傳說中的真命天子，再邀一位道友同觀以求確認。虬髯客為免力取天下，戰亂不休，遭致生靈塗炭，乃改變逐鹿中原的計畫，決心到海外開疆闢土，另圖發展。

訣別之日，虬髯客以豐厚的資產、家將和奴僕，貽贈李靖夫婦善加運用，輔佐李世民平定天下。

大千獨自在漢城旅館中，回想晚宴的情景和那少女迷人的眼神時，手捋垂胸長

髯，遐想自己豈不成了故事中的虬髯客？

突聞叩門聲起；原來擅於察言觀色的三菱公司主事者，早知大千心意，已暗中安排那少女，於大千旅韓期間前往旅館服侍。原來他不僅像虬髯客，更兼具李靖的齊天豔福；他的驚喜，應無遜於千年前長安客棧的李靖。

她，芳名池春紅；巧的是名中也有個「紅」字，又叫「鳳君」，大千為她取名「春娘」。他們間的溝通相當有趣；她會韓語、日語和簡單的幾句漢語，他也能說一向厭說的日語，和現學現賣的幾句朝鮮話，再輔以比手劃腳。有時用畫圖來表達情意。

當她看到大千揮灑山水、花鳥和古今人物時，對他更為崇拜和愛慕。有時大千瞥見春娘對訪客暗皺眉頭，生怕訪客停留久了，妨礙兩人獨享的時光，心中便有說不出的甜蜜。

生性聰慧的春娘，在大千鼓勵下學習畫蘭，專注而靈敏，使他聯想到明代南京

名妓馬香蘭。

閒舒皓腕似柔翰，發棄抽芽取次看，

前輩風流誰可比，金陵唯有馬香蘭。

馬香蘭又名「湘蘭」、「香江」，字「守貞」，多才多藝，所畫蘭花，最受文人雅士的激賞。

他對身在風塵的春娘情愛越來越深時，心中患得患失，唯恐這意外情緣一閃即逝，他在詩箋上吐露心聲：

盈盈十五最風流，一朵如花露未收，

只恐重來春事了，綠陰結子似湖州。

詩中所引的是唐代詩人杜牧故事。

青年杜牧往遊湖州，鍾情一位少女。其後杜牧任湖州刺史，再尋芳蹤時，他曾眷戀的少女早已結婚生子，滿懷悵惘的詩人寫：

狂風落盡深紅色，綠葉成蔭子滿枝。

往遊朝鮮半島東北海岸的金剛山，是大千期待已久的願望，春娘的家就在金剛山下，自小隨父兄上山採藥的她，順理成章地成了大千和兩位日本人的嚮導。她爬山時身手敏捷，和管弦聲中輕歌曼舞時大不相同。談吐表情，也完全是純樸村姑模樣，使大千更覺可愛。

遊山觀瀑之時，春娘講述的山中傳奇故事，大千也聽得津津有味。兩位同行的日人拿大千和春娘打趣，問他到底願意像故事中的樵夫長住金剛山中，或攜帶如花的仙女重返人間？

這對大千而言，的確是難解的習題。

隆冬歲暮，催促大千返國的家書不斷，心中的矛盾也隨之增加；深恐像杜牧那樣，再見春娘時恐怕已是「綠葉成蔭子滿枝」了。他終於決定把與春娘的合照和一首詩，寄給二夫人黃凝素：

依依惜別痴兒女，寫入圖中未是狂；

欲向天孫問消息，銀河可許小星藏？

在焦急的等待中，他又賦七絕一首，詩中揣摩凝素可能的反應；也可以看出大千的一廂情願。

觸諱躊躇怕寄書，異鄉花草合歡圖，

不逢薄怒還應笑，我見猶憐況老奴！

大千滿心期望二夫人黃凝素見詩。想到合照中春娘楚楚可憐的風韻，回嗔作

喜，成全他的美事。

此詩出於《世說新語》。傳說晉代桓溫，納李勢的女兒為妾。其夫人妒火中燒，持刀前往要殺小星。及至見到李女楚楚可憐的姿容，滿腔怒意不禁煙消雲散，她把刀往地上一丟，摟住李勢女兒說：

「我見猶憐，何況老奴！」

然而現實中，年方二十出頭的黃凝素，尚未培養到桓溫夫人般憐香惜玉的雅量，大千的母親曾友貞，也可能是「銀河不許小星藏」的幕後因素。

大千迫於無奈，只得戀戀不捨地告別春娘。行前為春娘留下一筆他在韓國的賣畫錢和幾幅畫，囑她辭去伎生的生涯另謀生路；急需時他的畫也可以變賣。

春娘在家人的協助下，在漢城開設一家藥鋪。當大千服用春娘遠道寄來的高麗蔘時，她曼妙的舞姿，清亮的歌聲和登山時的敏捷身影，就縈繞在眼前。

第二年冬天，大千赴韓與春娘作「鵲橋會」，兩人共同譜出一首十二韻的〈春

娘曲〉。

他先到瑞雪紛飛、寒梅含苞待放的日本，為友人鑑定一批中國古畫，然後再往韓國赴約，卻因重感冒住進東京京橋的中島醫院。

農曆十一月十日，他接到春娘一封淒婉動人的長信，病床上，大千揣摩信中辭意，改寫成〈春娘曲〉。

〈春娘曲〉見於國立故宮博物院版的《張大千先生詩文集》卷三，和大陸作家包立民的〈張大千與春紅〉文中。包氏自言大千逝世第二年（民國七十三年），於上海陸平恕醫師處看到大千這篇纏綿悱惻的詩稿；陸醫師是大千當年避仇嘉善時的好友，所收藏的大千詩、畫為數頗多。

與君未別諱言愁，一別撩人愁乃爾，

紅淚汪汪不敢垂，歸得空房啼不止。

曲中描寫別後情思。

舊事淒涼不可論，妾身本是良家女，

金剛山下泣年年，銅雀悲生亡國妓。

表白身世和作日本亡國奴的悲痛。接著的是她對大千的海誓山盟。

攀折從君棄從君，妾心甘為阿郎死。

舞腰無力媚東皇，倩影驚回春夢裡，

〈春娘曲〉的尾聲，淒婉地祈求一線曙光：

鏡台已毀舊時妝，脂粉消殘瘦誰似？

問郎何日得歸來，寄我平安一雙鯉。

病癒後的大千，立刻航向漢城，彌補一年來的相思。由於母親暫居三兄文修家中，使大千無所顧忌，不僅未返嘉善過年，直到冰雪將融的農曆二月，才渡海西航，又在大連停留了一些時日。

此後七年間，大千每年一兩次旅行韓國，和春娘團聚，金剛山也是必遊之地，返國前總會為春娘留下繪畫和安家費用。

大千旅美女弟子林慰君曾經問他，在和春娘交往的六、七年間，一共到韓國多少次？大千笑稱約一、二十次。林慰君心中暗想：

「韓國的風景，不至於那麼好看吧？」

民國二十年九一八事變後，中日關係日益緊張，推測連帶前往日本殖民地的韓國，也多有不便，加以大千在北平又有了新歡。尤其七七事變之後，他和春娘之間的聯繫，已完全中斷。

民國三十三年，身在大後方成都的大千，在新作「紅拂女」上題：

絕憶當年採藥師，侯門投刺擅丰儀，

誰知野店晨妝罷，能識虯髯客更寄。

可見他仍懷念鴨綠江彼岸似水柔情的春娘，歌詠她的一雙慧眼像紅拂女一般，既識李靖在先，更能識英雄虯髯客於野店之中。這時的大千，不知她早已遠離人寰。

中日戰爭已歷三載的二十八年秋，一個日本軍官闖進春娘的漢城藥鋪，求歡被拒之後，惱羞成怒地槍殺了她。

在勝利的歡欣中，大千重新奔波於成都、上海和北平之間。

一次，二十年前陪他前往漢城的古董商江騰陶雄，在大千紅粉知己李秋君上海的家中訪到了他，帶來春娘的噩耗，立刻為李府罩上了一片陰霾，聞者莫不唏噓。

大千不禁熱淚盈眶，拈筆大書：

池鳳君之墓

張爰敬立

他臨時借了十兩黃金，託江騰前往漢城；找名匠雕刻墓碑，以及向春娘家人致送奠儀。

民國六十七年十月下旬，由漢城《東亞日報》主辦的「張大千畫展」，在漢城揭幕，高齡八十歲的大千在四夫人徐雯波陪同下，蒞臨主持。

觀眾對描繪金剛山的「九龍觀瀑圖」特別有興趣，圖上題識，更引起紛紛議論。

此予五十年前與韓女春娘同遊金剛山所作，今重遊漢城，物在人亡，恍如

隔世，不勝唏噓！

展覽接近尾聲時，大千費盡周折，終於會晤到春娘的長兄池龍君。

初冬的漢城郊外，水邊楊柳一片慘綠愁黃，瑟瑟的冷風，吹颳在大千臉上，垂胸的鬍鬚，像雪一般地飄飛。拄著竹筇的手微微地顫抖，更吃力的是他初夏跌倒摔成骨折的腿。在雯波扶持，池龍君的帶領下，穿過一片片松林和錯落的農舍後，終於來到荒草蔓延的墓場。

「獨留青塚向黃昏」詩句的淒涼感傷，似乎也沒法形容目前的景象。當大千一眼看到自己三十年前在上海所書的墓碑時，眼淚不由自主地從黑色太陽眼鏡後面流了下來。

江湖兒女情

三十六歲的張大千，在北京畫壇，已是赫赫有名的大師，城裡城外，都設有寓所。

炎炎夏日，他在城西頤和園，租賃到清朝皇室看戲聽歌的「聽鸝館」，過帝王般的闊綽生活。

園中的雕梁畫棟、昆明湖畔的垂柳蓮荷、宮院的太湖石和萬壽山的宏偉奇觀，都成了他吟詩繪畫的題材。

他偶然邂逅近江湖藝人懷玉，感到她不僅年輕貌美，一雙美手，更是他在唐伯虎

仕女畫中才看得到的柔媚。他形容那位江湖兒女，有某種特殊氣質，彷彿「雪中寒梅」。

懷玉姓李，大千有時寫成「瓅玉」，蘇州吳縣人，寄寓在頤和園的昆明湖（一稱甕山湖）一帶。

所繪「天女散花」據傳是以懷玉為模特兒，上題他效龔自珍體詩一首：

偶聽流鶯偶結鄰，偶從禪榻許相親，

偶然一忘維摩疾，散盡天花不著身。

這詩大概描述他和懷玉交往初期的情景。

此後，懷玉常來聽鸝館看他畫畫，成為他描繪的對象。朝夕相處，形影不離。

這時，由於中日情勢緊張，連和日本殖民地朝鮮的交通也阻礙重重。和大千交往六、七年的韓國藝伎春娘音訊漸疏，懷玉正好填補了春娘的空缺。

上題：

一日，他見懷玉不著胭脂，天生麗質，越發清新動人，嘆賞之餘，在她的畫像

玉手輕勾粉薄施，不將檀口染紅脂，
歲寒別有高標格，一樹梅花雪裡枝。

畫後另有一款，大千坦率地透露出昆明湖畔聽鸝館中的浪漫情調：

甲戌夏日，避暑萬壽山之聽鸝館，懷玉來侍筆硯，昕夕談笑，戲寫其試脂
時情態，不似之似倘所謂傳神阿堵耶？擲筆一笑，大千先生。

大千和懷玉雖然兩情相悅，難分難捨；但她未為遠在江南的大千家庭所接受，
無奈下只好各奔東西。

大千的報界友人，也是滿族畫家于非闇，在文中描寫大千從懷玉身上所獲得的

190
張大千傳奇

靈感，也寫出兩人分離的惆悵：

……她那一雙纖手，真是使人陶醉呀，張八爺畫女人手，以輕倩之筆出之
大概得力於此。

寫到這裡，非闇筆鋒一轉：

「罡風吹散野鴛鴦」，這是何等不幸的事呀，但是手已畫得妙到毫端，登峰
造極，揮之使之，或不在此？

吹散野鴛鴦的「罡風」，不太可能是在蘇州網師園待產的二夫人黃凝素，可能
仍是大千母親的意旨：藝文界盛傳，大千母親對兒子的婚事，一向說一不二，堅持
主張。大千和元配曾慶蓉的婚事如此，大千九弟張君綬，為了反抗不得自主的婚
姻，民國十一年自煙台至上海途中，和一位有夫之婦從輪船上相偕跳海而死。至今

家人對老母仍隱瞞真相，僞造君綬家書，表示他出國留學，一切平安。

分手後，大千不時地描繪心裡「雪中寒梅」的倩影，筆下的懷玉多半衣著樸素，有時坐或站在草坡上，腳邊清流潺潺，以天女散花般的柔蕚頤沉思。大千題詩中，不僅情思綿綿，並設身處地地表現懷玉心中，對他始亂終棄的幽怨：

歡如菖蒲花，但開難得見，

儂欲化春水，要看郎心變。

——子夜歌

這首〈子夜歌〉，推測是他剛離開懷玉時所作，卻題寫在他四十六歲所畫的「依柳春意」圖上。可見大千心中對懷玉的歉疚。

大千對懷玉的思念更爲久遠。

民國二十三年，大千在北平頤和園中和少女懷玉熱戀期間，何應欽任北平軍分

會委員長。侵占了東三省的日軍，想進一步侵略我國，不時在華北挑釁。為了爭取全面抗戰的準備時間，他經常委曲求全地與日本人周旋。大千以懷玉為模特兒所畫的「背插金釵圖」貽贈何氏，應欽表示對他是一種勉勵。

畫中，身著古裝的窈窕少女，反背雙手往腦後髮髻上插戴金釵，大千題詩描摹少女的心思：

細柳橋邊深半春，縹衣簾裡動香塵；

無端有寄問消息，背插金釵笑向人。

到台灣後，何應欽任總統府戰略顧問委員會主席，六十八年三月十一日是他的九十大壽，大千作畫祝嘏。隨九十大慶出版的《雲龍契合集》，在何氏珍藏書畫部分，也刊出了大千將近四十五年前畫的「背插金釵圖」，懷玉纖瘦的身影，隨著集中的畫頁，在八一高齡的大千心中活躍起來。

何應欽華誕後不久，臺靜農持懷玉畫像求題，自然，又掀起一番心靈的波動。

此像推測作於民國五、六十年之交，其時目寒未病。

大千從一個遙遠的夢中醒來，憶寫四十幾年前的懷玉像，放在畫桌上，被目寒「拾去」。目寒重病後轉贈靜農。幾位年近八旬的老人，一位憶寫年輕時戀人的倩影，然後爲好友拿去珍藏，病後又轉贈給另一位好友，另一位好友再拿到大風堂求題，這一切像是戲謔；但物換星移，流年似水，又不免讓人感嘆。大千題：

　　戲爲環玉寫照，殊不甚似，爲目寒拾去，目寒又貽靜農，靜農攜過摩耶精舍；目寒病久矣，予與靜農亦老境衰瑟，而靜農尚能飲酒健步，爲可喜也。

己未初夏。

六十六年的中元節後，在摩耶精舍頤養天年的大千，午夜不寐，披衣而起，想畫此茄子（瓜茄）之類小品，消遣漫漫長夜，又無端地想起了在頤和園聽鸝館中和

懷玉繾綣的時光；他在畫上題：

此圓形紫茄，惟在故都見之，以爲瓜，在廣州間，人呼爲『矮瓜』，而又不此形狀也。

憶作畫時，已是四十五年前矣。時侍筆硯者爲李懷玉；懷玉吳人也，舊寓甕山湖（按：即頤和園昆明湖）亂後不知所之。

己未七月十六日午夜，八十叟（按：此時年八十一）爰

大千幾位不在身邊的妻妾，很少見於他的詩文。他以八十高齡遠赴漢城，在公開展出的「九龍觀瀑」圖上，題寫對五十年前同遊的春娘的思念，並往弔荒草覆蓋的春娘墓。進入八十一歲的暮年，題懷玉像，又在午夜揮灑北平瓜茄，以長跋寫出潛藏心中的舊情。

＊

民國二十三年不得已和懷玉分手，對大千是一個不小的挫折，為了排遣心中的失落，曾到湖南衡山和廣東的羅浮山遊覽。再回北京時，已經是民國二十三、四年之交。在聽鸝館埋首作畫，到北京城看余叔岩、程硯秋和馬連良的京戲，也時常到天橋聽京韻大鼓。年方十六、七歲的楊婉君，標致、優雅，聽說在月琴高手父親的調教下，婉君十三歲時便已出道，風靡了城南清音閣的座客。

亭亭玉立，嗓音清脆甜美，擎槌擊鼓的姿勢，使聽眾如醉如痴。大千最欣賞她演唱「黛玉葬花」，手姿的美妙，比懷玉毫無遜色。

大千心中暗忖：

「若得此佳人，可謂平生快事！」

農曆七月下旬，北京已漸有秋意，故宮西側中山公園的賞花遊客，被水榭中的

「蘇州正社書畫展」所吸引，場中人潮洶湧。

受二兄張善子和蘇州畫友之託，主辦畫展的大千，暫離會場，與經常寫文章爲他捧場的于非闇坐在廊下飲茶。

于非闇看到楊婉君和一位女友，穿著打網球裝走過水榭，立刻起身招呼，替大千引介。球鞋、運動白裙，脂粉不施的婉君，看來格外秀麗。大千參展的幾幅畫作，成了會場觀賞的重心，他陪她們觀賞、熱心地講解，並請她們到就近茶座品茗。他說：

「楊姑娘大鼓唱得感人肺腑，對我的繪畫很有啓示。」

大千殷勤的邀請，加上非闇從旁附和，並受託前往楊家贈送大千得意的新作，婉君很快地成了聽鸝館的常客。

這時在蘇州網師園生產後的黃凝素，也攜新生兒回到北京。令人不可思議的是，不知大千用什麼方法，竟能說動凝素隨于非闇一同到楊家爲大千作伐。

聖文書局出版的《張大千傳奇》有篇〈楊宛君生三死戀〉，作者汪佩蘭；《傳記文學》四十九卷二期有篇〈張大千「姬人」楊宛君的故事（選載）〉，署為「陶洛誦原著」。兩文內容大同小異，其中都有黃凝素懇請宛君接受這門婚事的一幕……

「好妹妹，妳這一來，就算幫了我的忙了。我孩子多，脫不開身，大千到哪兒去也不能陪著，妳若來，我可專心專意看孩子，大千去哪裡也有個伴。」

二十四年農曆十月，大千如願以償地達成了他的「平生快事」。

他為她改名「宛君」，搭法國輪船到他熟悉的東京去度蜜月。繁華的東京，她有選不完的漂亮衣料，聰明伶俐的宛君，也順便學了些日本話。

如黃凝素所說的，宛君稱職地扮演了大千的旅伴，在北京，聽戲，逛琉璃廠選書畫古董，陪雅好美食的大千吃館子。宛君常著西裝戴禮帽，一身時髦男裝，宛似年輕紳士。

換了男裝便服，遊山玩水也不落大千之後，到了山水佳勝之處，還要忙著為他

準備寫生粉本的工具。為了把握靈思，回到旅館他要連夜揮灑；研墨、鋪紙都是她的工作，為了怕他工作時餓了，得準備好消夜的點心。

二十五年冬華山登蓮花峰，天寒、山路險峻。下山後，又前往西安，接受張學良將軍和十七路軍總指揮楊虎城的邀約。

為了要趕回北京看余叔岩的封箱戲「打棍出箱」，宛君只能拖著疲憊的身子，陪大千為張少帥燈下揮毫；幸而少帥答應以座機送兩人回京，才免於搭長途火車的勞頓。

民國二十六年夏，大千已經把黃凝素和最小的孩子送回蘇州網師園和善子一家同住，自己則在上海活動。

七七事變之後，在上海的大千為接出留在北京的宛君，以及凝素生的兩個大兒子，也為了搶救藏在聽鸝館中的二十四箱國寶級的古書畫，冒險乘火車北上，結果卻投入占領北平的日本人的虎口。

宛君在日本學的一些日語，加上大千德國朋友的幫助，使他們幸運地脫離了頤和園日本軍人和北京日本憲兵隊的重重險關，先後出走上海。進而藉大千紅粉知己李秋君的協助，使人和書畫都能平安地到達成都。

成都西北，灌縣的道教勝地青城山，是大千在抗戰期間的臨時住處。大千、宛君之外，元配曾慶蓉、先期返川的黃凝素和一千子女，都搬到他所租賃的上清宮後院團聚。從內江、上海、嘉善，以至蘇州、北京，大千一向東南西北地奔波，到處爲家，像這樣全家大團聚的日子並不多見。

大千心滿意足之餘，想到《樂府・相逢行》的詩境：

　　大婦織羅綺，中婦織流黃，

　　小婦無所爲，挾瑟上高堂。

詩中描寫妻妾同堂，各司其職的情景，豈不正是他目前的寫照？

他也揮毫作〈青城借居〉七律一首：

自詡名山足此生，攜家猶得住青城，

小兒捕蝶知宜畫，中婦調琴與辨聲。……

「小婦」宛君精通樂曲，正合樂府中的「小婦無所為，挾瑟上高堂」；何以大千詩中將之寫成「中婦」？推測係免於和「小兒」的「小」字重複使用；其後大千也覺得不安，又將詩改成：

萬里飄蓬一葉輕，竭來猶得住青城，

兒捕粉蝶知宜畫，妾整朱弦與辨聲。……

前後改正的境界姑且不論，宛君應是「小婦」，詩中先變為「中婦」，再變為「妾」；數年後，黃凝素離異，大千又有了新歡徐雯波，失寵的宛君，由「小婦」

成了名副其實的「中婦」。

隱居青城山的大千家庭，並非如詩中描寫的那樣和諧。某日，大千和凝素發生爭吵，拉扯中凝素手持大千鎮紙用的銅尺誤擊到他的手指。手乃畫家一生事業所繫，生財活口的工具，豈可不加護持疼惜？大千一怒拂袖出門。

其他妻妾，起先想讓一向唯我獨尊的大千受點教訓，衝突時既未出面打圓場，出走時也未加以勸慰，心想他出去蹓蹓，氣消了自然回來。不料到夜深人靜，遠處傳出野豹的吼聲，她們才心急如焚，找來上山小住的作家易君左共商對策。

易君左、大千三位妻妾和子女，再請來些年輕道士，手持火把漫山尋找，火光形成一條游動的火龍。終於發現大千閉目合十跌坐在一個山洞裡，任人呼叫和子女跪求，一概相應不理。直到凝素長跪求恕，才在火把簇擁下，打道回府。據說其後居成都時，也曾舊戲重演，他躲進一間古剎裡，數日間連畫了四幅得意之作，才故意放出訊息，讓家人把他「尋回」。

宛君伴陪大千最艱苦、漫長的旅程，是前往敦煌莫高窟及榆林窟臨摹壁畫之旅。

民國二十九年冬天，大千想從陸路前往蘭州，再轉道西向敦煌。突然接到二兄善子在重慶病逝的噩耗，便半途折回奔喪；長子心亮也因中途病重，託人送往西安住院，未久不治。

民國三十年盛夏，再度出發西進；先飛往蘭州，會合助手後，再乘運羊毛的卡車西行。到安西之後，路況不同，卡車不通，改乘騾馬拉的「大車」。行走緩慢、顛簸，旅途的辛苦及勞頓可想而知。

當卡車在塵土飛揚中馳出酒泉以西的嘉峪關時，大千看看灰塵滿面的宛君和十六歲的次子心智，半開玩笑地說：

「一出嘉峪關，兩眼淚不乾，前看戈壁灘，後望鬼門關；你們今天出了嘉峪關沒哭出來，總算不錯。」

及至改乘騾馬「大車」，在炎陽照射下，酷熱難當，只好在夜間趕路，太陽升起後紮營或找個荒村小鎮起火燒水，吃些乾糧，在老樹下或牆蔭中睡眠，待黃昏日落再行趕路。

狼群的嗥叫在夜空裡迴蕩，顯得格外陰森；想起卡車經過時路邊散布的枯骨，不禁毛髮悚然。遠遠的幾點火光和隱約的馬鈴聲，並不意味夜行有伴，嚮導表示說不定是打劫殺人的盜匪像死神般來臨。

從敦煌往莫高窟最後一程途中，一間破廟外面有幾座墳塋。其中兩座無碑的沒主孤墳，簡陋的木牌上寫著，墓中所葬是兩位江蘇松江縣過客，死於狼吻。大千下馬用手電筒照見木牌上的字跡，心中一片戚然，宛君也感到這趟荒漠之旅，像步入了恐怖的煉獄。

在莫高窟，他們一行被安置在南端的「上寺」，一邊是鳴沙山懸崖上疊疊如蜂巢般的洞窟，一邊是向北汩汩而流的大泉河。上、下寺相距兩華里之遙。

僻靜的上寺少有遊人，糧食茶蔬則由數十里外的敦煌定時運補。河水鹹性過重，因此飲用水都要僱人到三十華里外的三危山腳井中取用。

唯一的娛樂就是大千帶來的留聲機，和宛君珍藏的幾張京戲唱片。有時晚餐或燈下作畫時，大千對兒子、助手和敦煌僱來的工匠，講鬼狐故事、黃色笑話和古今藝林掌故。

過慣了都市生活的宛君，連到河畔白楊林中走走，也無人照顧她的安全。

大千白天點著蠟燭入洞勾摹畫稿，在寒風中和兒子提油漆罐為三百多個洞窟編號，晚上指導兒子、助手為摹本敷色。

到了夜深人靜，大千仍在埋首作畫，寄往成都、重慶賣售，以籌措財源。這時的宛君，只能強打精神，侍候筆硯，準備餐點。

大千的艱辛固然使她感動，也讓她難以忍受。四十多年後，宛君在北京得知大千在台北辭世的噩耗，想起當年的艱苦，直覺地認為：

「他是累死的啊,他是累死的啊!」

莫高窟冬天的腳步漸漸來到,據說不久之後連大泉河都會結冰,生活將越見困難。大千讓宛君把一批創作運回成都,同時補充材料畫具和衣物,也順便搬取救兵。

他看情形,預估臨摹壁畫工作,沒兩年以上時間,無法完成。

第二年夏天,宛君、凝素帶著善子的繼子心德到達莫高窟時,從青海聘請的五位畫壁畫的喇嘛,以及從北平、成都和重慶來的弟子、友人等⋯工作人口暴增,兩位夫人的工作也加重不少。

到了三十二年盛夏,大千率眾乘駱駝橫越沙漠,到東方三危山麓的榆林窟臨摹壁畫。首次坐上駝峰的凝素和宛君,驚險備出,一個多月的榆林窟生活受到的毒蠍威脅,也令人終身難忘。

再度啟程,北上安西,東經蘭州返回成都時,須在安西枯候數日,等待搬運壁畫摹本和工具材料的卡車期間,大千安排兩位夫人搭友人轎車先回成都。原意是減

輕她們旅途勞頓，卻使宛君無辜蒙受偷運國寶的疑雲。

所謂寶物，是一隻成為化石的，唐代將軍的斷手。

大千往返蘭州、青海（聘請喇嘛）、敦煌沿路，總有些官紳宴請招待，藉機向大千求畫。由於一時疏忽開罪了某特工首腦。因此下自地方，上自中央，到處傳言或暗控，指大千破壞洞窟壁畫，盜取在莫高窟無意間發現的古代文物，和唐朝張君義將軍斷手化石。因此返川途中，雖有四川省主席張群和軍令部長何應欽的放行公文，仍受盡刁難。前後五十多關口，嚴密搜查仍無所獲時，進而謠傳乘轎車先行的宛君，可能挾帶了將軍斷手化石。

困擾大千幾十年的傳言，直到大千死後始得澄清；學者到敦煌查訪，發現壁畫無恙，斷手、文物於大千離開莫高窟時已交給當時正籌設中的敦煌藝術研究所收藏。

對日抗戰勝利，大千由青城山遷居成都；但過去青春活躍的宛君，由於隨大千東奔西跑，以及服侍他作畫的勞累，身體日益衰弱。經診斷為乳腺癌和胃潰瘍；大

千送她到北京，留在娘家靜養。

三十六年秋，大千想再去莫高窟鑽研壁畫，函告宛君時，宛君雖未痊癒，卻仍抱病返回四川，準備陪侍西行；不意由於客觀因素複雜，敦煌之旅無法成行。

離開成都不到兩年，出現宛君面前的是，足足比大千年輕三十歲的徐雯波，成了大千新寵，和大千出雙入對，並懷了身孕。宛君心中一片惘然，知道大千和她的情緣已盡。

黃昏之戀

對日抗戰末期，張大千帶著三百多幅敦煌壁畫摹本，和未完成的壁畫底稿返回四川，並把家由青城山遷居成都。他和子姪、門生整理這些「面壁」成果，準備在成都、重慶舉行大規模的展覽；時約民國三十三年。

據大千的說法，十七歲的長女心瑞，經常帶幾位同學回家，看他指導子弟修補壁畫摹本及勾稿、填色。另一方面，他也夜以繼日地揮灑，籌備個展。仰慕大畫家的少女們紛紛要求拜在大千門下，而十六歲的徐鴻賓，獨被大千所拒，無法列名桃李門牆，使她大感意外。但大千依舊准她前來，看他揮毫、聽他口若懸河地講述藝

術家的歷史掌故，對她的指導，比其他女生有過之而無不及。

直到多少年後，徐鴻賓常在親友面前故做幽怨地數落大千，說他當時看不起人，拒收爲女弟子。

婚後，大千已爲她改名「雯波」，排行四夫人，聽到她的抱怨，大千也故做冤屈地辯解：

「我們大風堂收門生的規矩十分嚴格，定了師生名分就不涉及其他；我沒有收她做學生，倒樂得收她做我賢慧的太太。」

抗戰期間曾任蘭州市長的大千老友蔡孟堅，在追憶大千文中，說出大千「寡人有疾」、「見機而作」的往事。

當時大千繪畫和教學，常因尖厲的空襲警報和日機轟炸聲、機槍掃射聲所中斷。寄住在姑母家的雯波，見張家沒有防空洞，便主動邀大千到姑母家的防空洞避難。此後，大千有警報也去，沒警報也去，並採劉備過江招親的招數，儘量討她姑

母的歡心。更索性在姑母家另置一套畫案和畫具，一舉兩得地畫起「警報畫」。孟堅表示，他那心血結晶的「文會圖」，就是在雯波姑母家慢工出細活畫成的。

三十六年夏天，在北京養病快兩年的三夫人楊宛君，收到大千來信，要她陪同再訪敦煌。抗戰時隨他住在莫高窟的艱苦生活，儘管餘悸猶存，但她仍順從地抱病回川。

其時，二夫人黃凝素已與大千反目，準備各奔東西。宛君看到比大千年輕三十歲的徐雯波，已懷有身孕，不禁黯然。心中明白，她和大千的情緣已盡。

凝素從旁勸傷痛欲絕的宛君何不離婚？大千也直率地問她：

「宛君，黃凝素跟我分開了，妳打算怎辦呢？」

眼見人事全非，心碎的宛君，想到回北京難以面對家人親友疑惑的眼神，也想到往日的情意，冀望大千念在敦煌同甘共苦的舊情，有回心轉意的一天。

「我不離婚！」她說。

大千苦笑點頭，不知他希望這樣的答案，或是失望？

為大千生育十餘名子女，平時好作方城之戰的凝素，不滿大千感情上的朝秦暮楚，在牌桌上結交的一位年輕會計，成了她希望和感情的寄託。和大千仳離後，便與男友同居。

大千為了面子，對友人和其後為他寫傳的謝家孝，表示凝素打麻將成癮，忽略了他，也影響到他作畫，他質問凝素：

「妳究竟要麻將，還是要我？」

「要麻將！」黃凝素一副報復的神情，斬釘截鐵地回覆大千。

感情上一向唯我獨尊的大千，禁不起這重大的挫折，斷然地和她離異。

宛君原為陪同大千再度前往莫高窟臨摹壁畫，因甘肅議員和部分地方人士阻撓，並未成行，卻陷於大千移情別戀的痛苦深淵。

民國三十七年，徐雯波生下一女，取名「心碧」，不幸一歲多就因病夭折，使

大千因甘肅事件而低落的心境更爲沉重，好在雯波又有了身孕。

雯波長子心健於三十八年冬天誕生，當時大千正在台灣旅行，而大陸各省多已易幟。在四川局勢急遽惡化，成都、重慶岌岌可危的歲暮，大千乘陳誠所派軍機倉卒地從台灣趕回成都，一心想接走家眷和搶救書畫，無奈僅求得兩張全票和一張兒童機票。在妻妾之間，他決定攜雯波逃離危城；眾多子女如何取捨，他狠心地把這個難題，交給雯波做主。

雯波所生長得最像大千的兒子心健，只有幾個月大，怕禁不起在酷寒冬天的長途旅行。眼見大千又難捨三歲的女兒心沛。因凝素離異而留在家中的心沛童眞地說：「媽媽不在家，爸爸我要跟你！」

於是雯波強忍下悲痛留下心健，帶心沛一起飛往台灣。

多年後的文化大革命期間，綽號「金毛猿」（年輕留鬚像大千，鬚色黃褐，故有此綽號）的心健，因身世遭到鬥爭，臥軌自殺。晚年始得噩耗的大千和雯波，悲

痛欲絕。

當年生離死別之際，大千和宛君相擁而泣。他為她留下一筆生活費，把兩百六十幾張敦煌壁畫摹本，交給宛君保管。大千堅不出售的這批「文化資產」，特許宛君在生活困難時，可以賣掉一部分；大千這番交代，使她覺得他並未完全忘記夫妻情分，感到一絲安慰。希望他去去便回，她也願意永久等待。

大千和雯波，在圍城炮火和兵荒馬亂中，飛離成都，展開漂泊四海的生活。

台北、香港、日本、南北美及歐洲各地，都留下他們的足跡，大千在許多城市置下寓所，或大興土木修築園林。

綜大千一生緋聞不斷，在大陸時，他與婚外女子交往和感情，常表現在詩詞繪畫之中，但對幾位夫人則很少見於筆墨；前引〈青城山居〉詩中詠宛君的「中婦無所為，挾瑟上高堂」，算得上是異數。

但，離開大陸後，描寫雯波患難與共，以及描寫她青春、美豔、柔情萬縷的詩

篇，在大千詩文集中歷歷可見。

小屋如籠雞並棲，老風老雨總淒淒，

苦吟擁被山妻起，認是飢猿作夜啼。

——小屋

去國未久，避居在偏僻的印度山區，人、雞同棲在一間簡陋的小屋裡，暗夜風雨中的吟詩聲，被夢中驚醒的妻子誤以為是屋外所飼長臂猿的飢啼。

在台灣旅行的大千，曾以四首五言絕句，對當時住在香港的雯波和子女，表現出關懷與思念：

雯波汝最少，黽勉相夫子，

有此兩牛牛，芝蘭差可擬。（按：兩牛牛指年幼子女）

——四首之三

初夏，五十四歲的大千，隻身到阿根廷開畫展，找尋新的生活天地。留在香港的雯波遙寄近照給他，信中洋溢著思念之情，他在回信中，先寫：

「雲山萬重，寸心千里」，表達他同樣爲相思所苦。

然後以一闋〈唐多令〉，揣摩著閨中少婦的情思……

節物變清商，西風生畫凉，裹春衫淡梳妝。肯說別離情味苦，任繡被，罷薰香。……

大千到了六十歲，身體依然健朗，在世界畫壇上聲望卓著，曾和他患共難的雯波，正三十歲的盛年，他在六十自壽的〈浣溪沙〉詞中賦：

……挾瑟共驚中婦豔，據鞍人羨是翁強，且容老子引壺觴。

「中婦豔」、「鄰誇豔」，類似的讚美，詩詞中不止一處。

二十三年在北平初識宛君，大千驚為天人；住到青城山時，宛君不過是二十二、三歲的少婦，他詩中對她卻沿用「驚豔」、「誇豔」的讚美。宛君和雯波在他心目中的先後之差，恐怕不能以道里計。

當他七十六歲，雯波也步入了中年，大千猶在郎靜山為他創作的集錦像上題：

　　……閑情無著，陶寫恆兒輩覺，吾愛今吾，猶有紅妝喚老奴。

　　　　　　　　　　　　——減字木蘭花

表面看來，他對比長女還少一歲的雯波，寵愛之情，似乎至老不衰，寡人之疾，可能無再犯之虞；事實卻不然。

四十二年六月，大千由南美獨往東京。

殷勤的日本裱畫店主，為大千騰出一大間畫室供他創作，找來兩位年輕貌美的

女侍供他支使。身材嬌小的山田，特別引起大千的喜愛。

山田是寺廟住持的女兒，對漢語、中國書畫，都曾涉獵，她成了他的祕書、導遊和離不開的助手；很快地便成了大千在日本的「地下夫人」。

其後，即使雯波同來，大千也不避諱和山田小姐的親密形跡。雯波有時大方地每週兩夜「趕」大千到山田臥室。外出時，大千走在中間，雯波和山田左攙右扶；她自嘲她和山田是大千出遊的「兩根支棍兒」（手杖）。

有次山田小姐深夜醋勁發作，哭鬧不肯回房。大千不得不電話請友人攝影記者王之一前來調解；之一精通日語，其妻為日人，也許比較了解日本女性吧，半哄半勸之下，才息事寧人。

大千離開日本後，會定時匯寄美金供山田花用，他不在日本期間，山田返娘家居住，等大千來日，山田再回他身邊陪侍。

據王之一所知，大千本想收山田為七夫人，但顧慮她恃寵而驕，心胸狹窄；而

且，大千不在日本時，她曾應大陸某團體之邀前往觀光，之後負有統戰他回歸大陸的任務，尤使飽受各方統戰困擾的大千敏感。不僅收作七房的構想不了了之，兩人的情緣也就此中斷。

六六大順那年，東京上野公園不忍池中荷花綻放，大千舊地重遊，卻因病住進醫院。

一位年輕的日本女護士，對病中的大千溫柔體貼，不知是出於職責，或是因這位長鬍老人的特殊魅力，更可能由於他在日本的高知名度。總之，這位具有東洋女性特質的白衣天使，和他耳鬢廝磨，且不辭肌膚之親。大千欣喜之餘，為了炫耀於友人，不但為她畫像，並題一首七絕：

偶撫肌膚偶不辭，偶然雲鬢拂霜髭，
偶逢半面天花散，不念維摩病不支。

又是病中，賦的又是「龔自珍體」詩，這情景感覺上有些熟悉。

不禁令人想起民國二十三年夏，也是荷花乍放時節，在北平頤和園中初識懷玉

姑娘所題「天女散花圖」詩：

偶聽流鶯偶結鄰，偶從禪榻許相親，

偶然一忘維摩疾，散盡天花不著身。

異鄉罹病，喜得少女偶然的肌膚之親，如果假以時日，不知大千又想收那女護

士爲第幾夫人？

回顧三十三歲那年秋天，大千和子侄在兄長善子帶領下暢遊黃山。

到著名景點「溫泉」時，大千詩興勃發，隨口詠道：

誰將靈火此長燃？爭說軒皇浴後仙，

我恐塵根都滌盡，看花未了世間緣。

軒轅成仙的溫泉，未能滌除大千的塵根，也斷不了他那些看花的世間情緣；大約這就是他心靈的告白。

張大千請吃牛肉麵

馮幼衡

作菜原是雕蟲小技，壯夫不爲的事，但大千先生卻把它視爲藝術。他不但論起吃「道」，處處是是學問，就是親臨廚房化理論爲實際時，他功夫的細膩和精到之處，也往往令人傾倒。

談到「吃」，大千先生的精神就來了。他會告訴你，縮得乾乾的皺巴巴的鮑魚是上好材料，因爲那是在活的時候抓到的，所以牠感到痛，皺成一團；一般人認爲好的漂漂亮亮肥肥厚厚的鮑魚是早就死了的，味道反而差勁。

他還會告訴你，明末清初的名士冒辟疆從北方找來一位廚娘，來時坐三人大

轎，跟隨僕從婢女十餘人，來勢不凡。

她問冒辟疆：「你要作上席還是中席？」冒問：「敢問何為上席？何為中席？」

廚娘答：「上席需羊三百隻，中席需羊兩百隻。」冒驚問其故，什麼席要用上那麼多隻羊？

廚娘說：「珍饈美味，就要用羊嘴上那點羊饌，調湯燉菜都要用它取其味。」

冒想，用一百隻羊的話丟不起人哪，只好說，就用中席好了。

這就是大千先生飲食的哲學，要「吃」就不要怕貴，要用好材料，當真是「吃」無止境了。

一次用晚膳時，不知誰起的話題，談到牛肉麵，有人說臺北以桃源街的牛肉麵最有名，又有人說：桃源街的牛肉麵味精多，半冷不熱的，夠不上標準；另一派則主張以前師大旁邊龍泉街的牛肉麵最棒，可惜早就拆了。

大千先生不禁好奇地問道：「那麼究竟台灣哪裡的牛肉麵數第一？」眾人默

然，似乎誰也想不出哪兒真正絕頂美味的牛肉麵。

大千先生沉吟半晌，鄭重宣布：「明晚我親手做兩種牛肉麵給大家嘗嘗，一種清燉、一種紅燒，就請在座的幾位，餘人不請。」

立時舉座歡躍，大家迫不及待地等著第二天傍晚來臨。就是平日再忙碌的人也準備擺擋參加，能吃到大千居士親手燒的牛肉麵，這機會多麼難逢！

第二天下午才五點多，摩耶精舍已是高朋滿座，除了昨天的客人郭小莊父女、香港亦儒亦商的徐伯郊先生夫人、《聯合報》的羊汝德先生外，又多了聞風而至的歷史博物館的秦景卿主任、曾紅遍大江南北的國劇前輩章遏雲女士等，外加摩耶精舍的弟子多人；大家湊在畫室裡聽大千先生說今道古，氣氛已是十分熱鬧，想到即將品嘗到的美味，空氣裡更有幾許期待中的興奮。

大家看大千先生坐得很篤定，奇怪他到底要什麼時候做牛肉麵？其實他五小時前便已在護士小姐的攙扶下走入廚房，命人煎豆瓣醬、擱牛肉、放作料，早把牛肉

燉好了。

他做菜時，是自己指點分量，別人操作；但鹽糖則必須親自動手灑，並堅持一個原則：作料絕不可像食譜上所書明的糖一匙、鹽一匙什麼的，那樣就作不出什麼好菜來。他主張加作料要用手抓，而且要抓得準，這才是真正的大師傅，然後細細地、勻勻地灑在菜上。

看大千先生作菜也是一樂。他調味就跟作畫似的，太酸時就加點糖，太甜時就再加點醬抽（上好的醬油），不就跟他畫畫時藤黃多了就調點花青，花青多了就和點水和藤黃的道理一樣？

看大千先生在廚房裡指揮若定，手抓作料的時候，你會發現他有著一雙並非人們所形容的藝術家纖長荏弱的手，因之，你也可感覺到他並不是情感纖細、敏感多愁類型的藝術家；相反的，他有一雙粗壯結實而又透著黃黑色的手，那是一雙感情豐富的、果斷任性的、執著於塵世歡樂的、做得出好菜、畫得出好畫，雖然到了八

十歲，仍然十分有勁、充滿生命力的一雙手。

候到快七點的時分，廚房傳來話，請大家吃飯。上得桌來，只見四只大風堂特製的大盆已擺在桌上，兩個白盆，一個盛紅燒牛肉（帶汁）；一個盛清燉牛肉（連湯）。另外一只帶花紋的青盆盛寬麵；帶花紋的黃盆盛細麵。

此外還有一盤碧綠的芫荽和一盤紅辣椒絲炒綠豆芽，以及七八個小碟遍盛鹽、胡椒、糖、醋、醬油、辣油各種作料，以備各人口味不同之需（外邊牛肉麵都是加酸菜，這裡是拌綠豆芽）。

還沒嘗，單看這漂亮的紅綠顏色已教人食指大動。紅燒清燉，各取所愛，不過看趨勢，年輕的似乎偏愛紅燒，年紀大的普遍欣賞清燉；吃紅燒的人覺得過癮，吃清燉的人則細細品嘗其鮮美。

這天摩耶精舍飯桌上的氣氛似乎和往常不大一樣，平日邊吃邊說笑，這天大概牛肉麵的味道太令人專注了吧，大家都埋頭苦吃，似乎怕講話耽誤時間。

平日為維持身材，一向粒米不沾的郭小莊小姐原來準備只吃一碗的，但她是北方人，從小喜歡吃麵，又碰上如此令人激賞讚嘆的牛肉麵，可是，想添又不忍……就在她眼波才動之際，旁人立即起鬨為她添了，她倒也爽快地說：「乾脆豁出去算了！」遂連添兩次，吃了個痛快。片刻工夫下來，座上不管南人、北人、年輕、年老，個個都吃盡三、四碗。闔座的人頻呼過癮，大千先生也心滿意足地笑了，這才是他最得意的一刻。

他問大家：「味道怎麼樣？滿意不滿意啊？」

章女士的回答代表了大家的心聲：「好極了！味純、肉爛，外面絕對吃不到！」

飯後大家又圍著大千先生，問他牛肉麵的作法；大千先生嘗向人表示，吃到別人的好菜絕不要問人作法，因為那是他的絕活，不會輕易傳人的，問了反而顯得極不禮貌。這天大概大千先生太高興了，要不就是他把做牛肉麵視為雕蟲小技，他竟

詳細地說明了作法。他說，紅燒（實則正確的名稱是「黃燜」，因為不需加醬油）

牛肉的方法很簡單，即一、先用素油煎剁碎之辣豆瓣醬，二、放兩小片薑，蔥節子

少許，三、牛肉四斤切塊落入，四、花雕酒半斤（甚或一斤，視各人喜好），五、

酒釀酌量，六、花椒十至二十顆，七、灑鹽，八、燒大滾，再以小火燉，前後約四

小時。

清燉除了不要豆瓣醬煎外，其餘方法同，只是自始至終要用中火燉，同時要不

斷地撇油，至乾淨為止。

從美食聊到四大名旦，客人們看年邁的主人親手作羹湯，弄了一下午，也該疲

累了，於是紛紛告辭。在賓主盡歡，一切完滿的情況下，主人也不再留賓，這時摩

耶精舍天井中松影與月華交織，池塘裡的水流涓涓，頗得「明月松間照，清泉石上

流」的韻致，於是客人們帶著齒頰間的芬芳，踏月而歸。

——原載馮幼衡著《形象之外》，72年4月九歌出版社出版

版權所有　翻印必究

九歌文庫 960-4

張大千傳奇
—— 五百年來第一人

著　　　者：王　家　誠

責 任 編 輯：胡　琬　瑜

發 行 人：蔡　文　甫

發 行 所：九歌出版社有限公司

　　　　　　臺北市八德路3段12巷57弄40號

　　　　　　電話／02-25776564・傳眞／02-25789205

　　　　　　郵政劃撥／0112295-1

九歌文學網：www.chiuko.com.tw

登 記 證：行政院新聞局局版臺業字第1738號

印 刷 所：崇寶彩藝印刷有限公司

法 律 顧 問：龍躍天律師・蕭雄淋律師・董安丹律師

初　　　版：2007（民國96）年12月10日

定　價：240元

ISBN 978-957-444-459-5　　　　　Printed in Taiwan

（缺頁、破損或裝訂錯誤，請寄回本公司更換）

國家圖書館出版品預行編目資料

張大千傳奇：五百年來第一人／王家誠著.
—— 初版. —— 臺北市：九歌, 民96.12
　　面； 公分. ——（九歌文庫；960-4）
ISBN 978-957-444-459-5（平裝）

1.張大千 2.臺灣傳記 3.畫家 4.畫論

940.9933　　　　　　　　　96021241